天然コケッコー ⑥

……くらもちふさこ……

集英社文庫

天然コケッコー ■6■ もくじ

天然コケッコー
scene37 ……………… 5

scene38 ……………… 51

scene39 ……………… 89

scene40 ……………… 125

scene41 ……………… 165

scene42 ……………… 199

scene43 ……………… 233

scene44 ……………… 267

描き下ろしエッセイ『天然パンダ』……………301
　　―パンダ 怪を語る―

◇初出◇

天然コケッコー scene37～44…コーラス1997年12月号
　　　　　　　　　　　　～1998年2月号・4月号～8月号

(収録作品は、1998年9月・1999年2月に、集英社より刊行されました。)

ザー

ザー

ザー

scene37 ときめき

くらもちふさこ

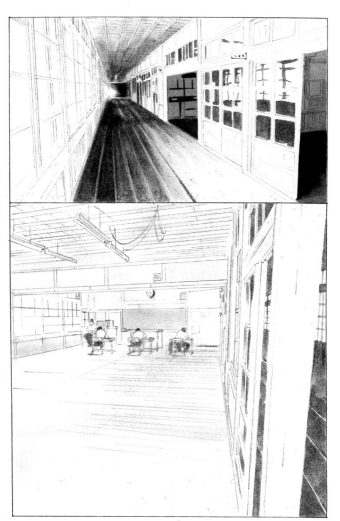

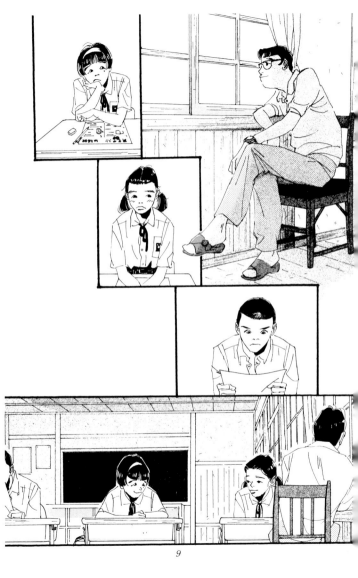

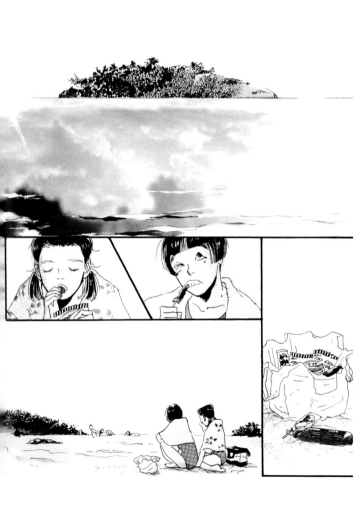

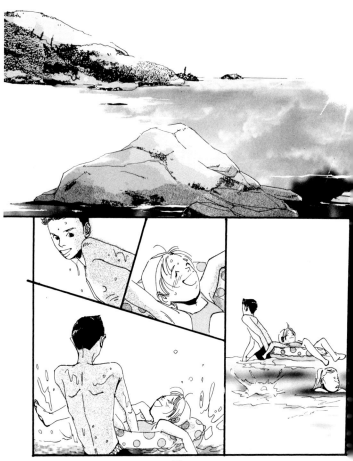

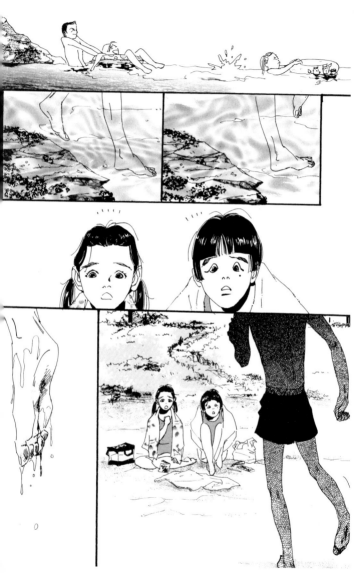

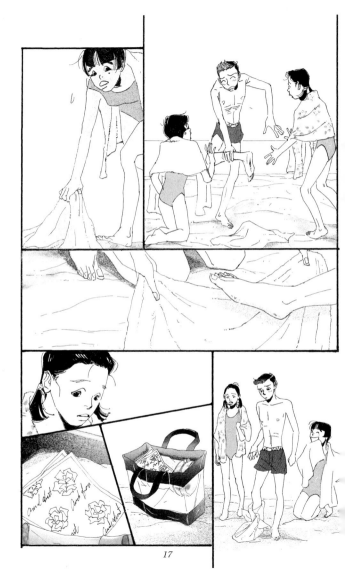

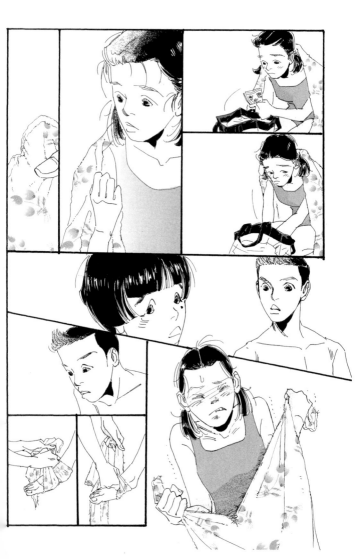

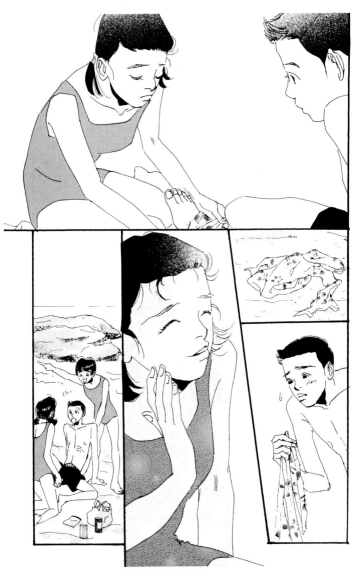

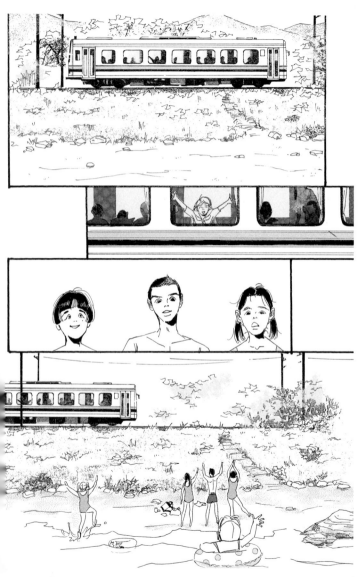

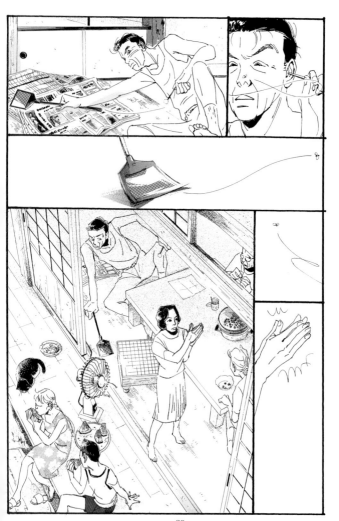

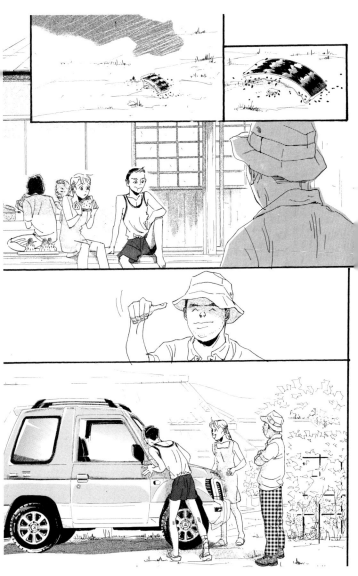

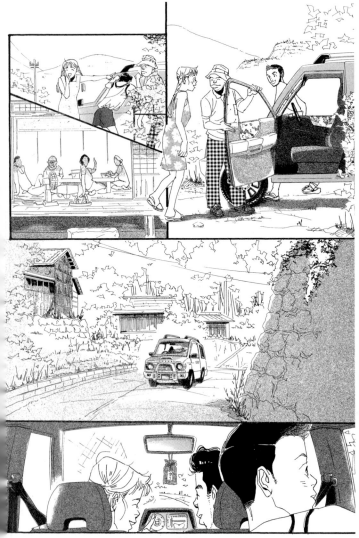

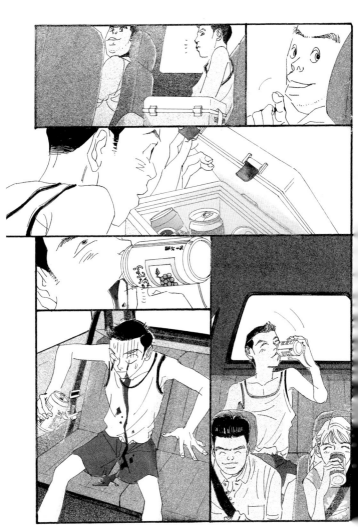

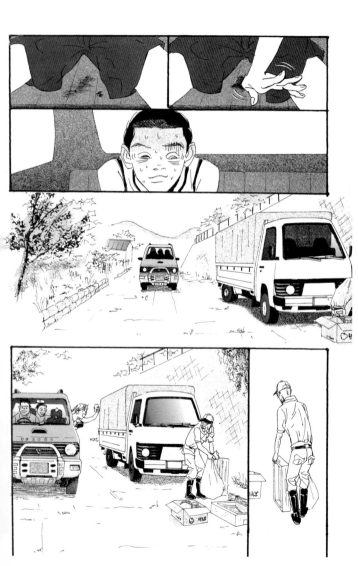

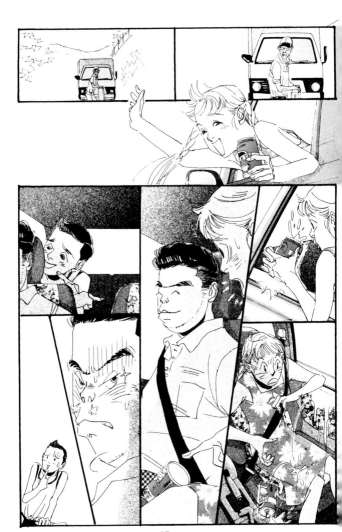

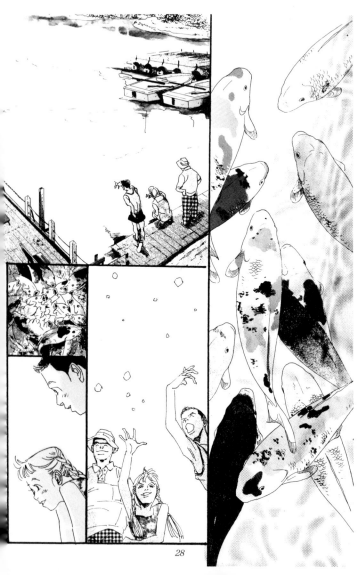

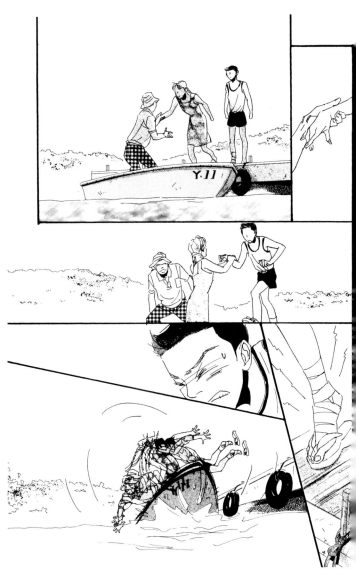

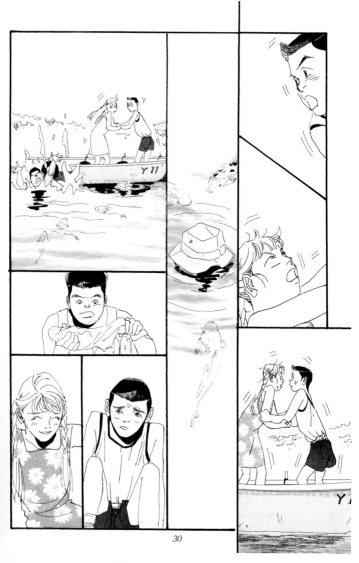

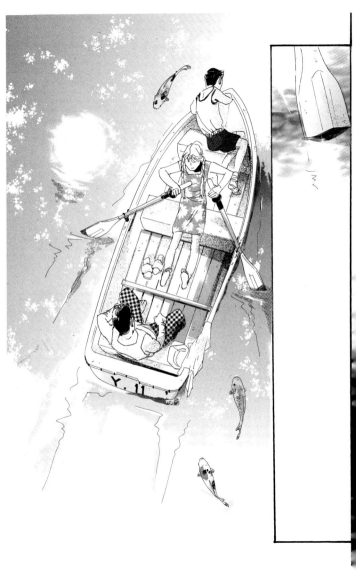

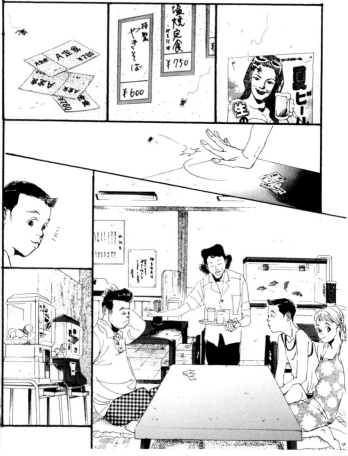

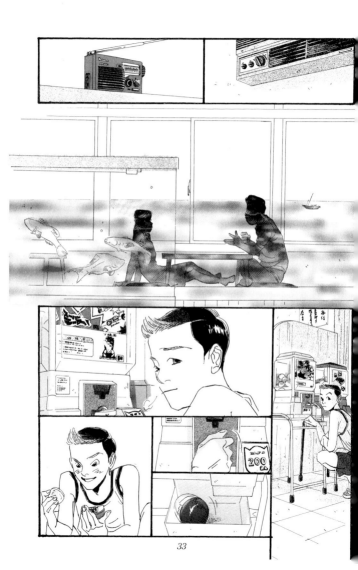

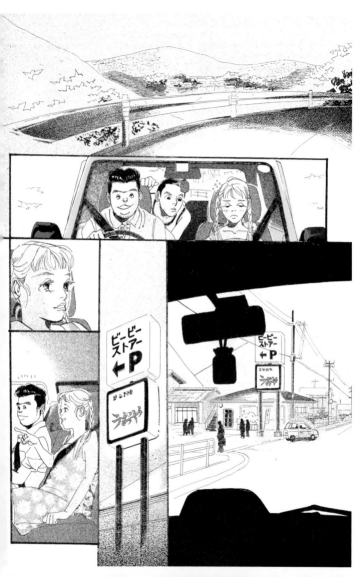

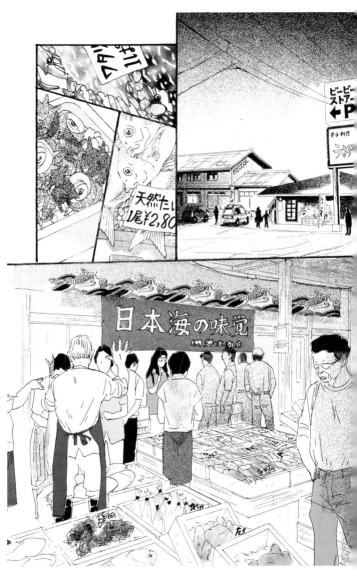

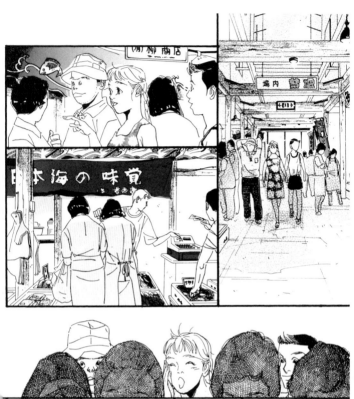
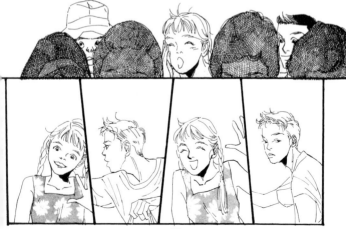

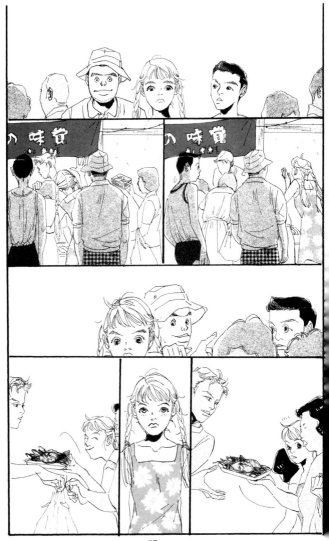

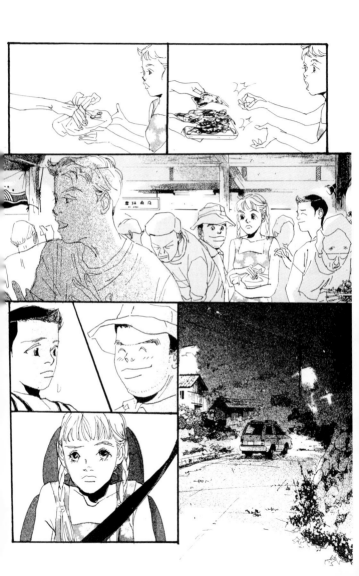

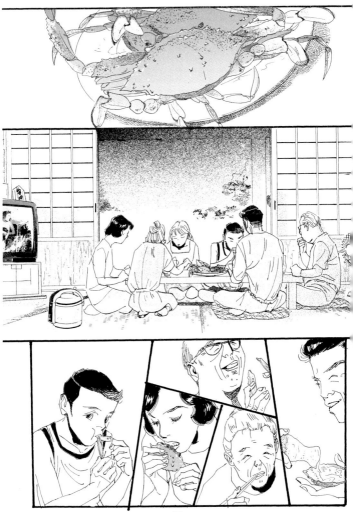

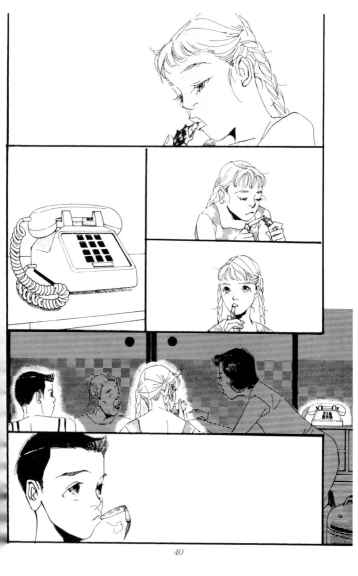

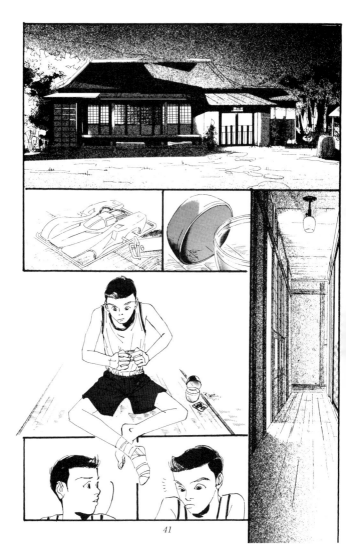

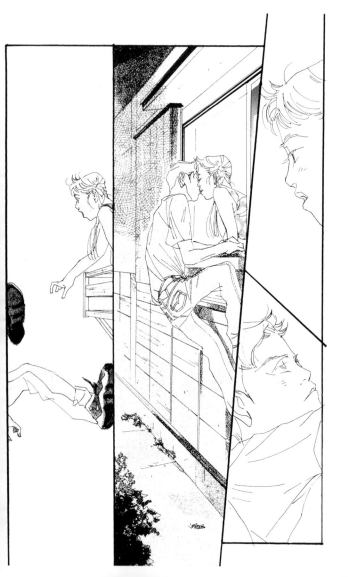

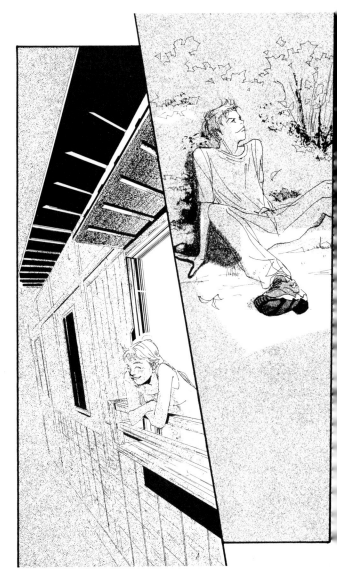

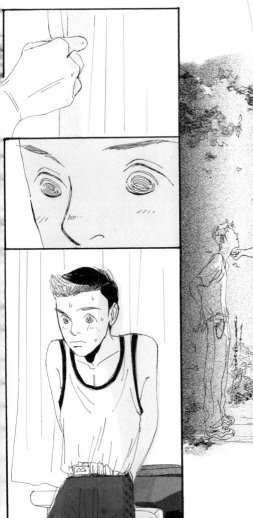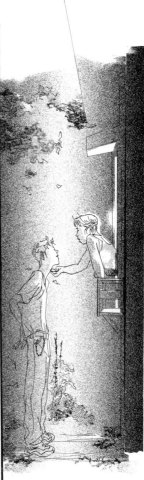

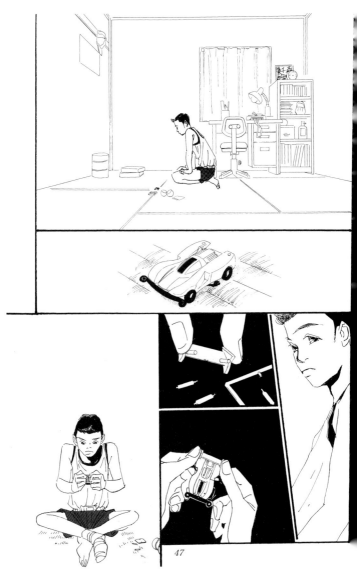

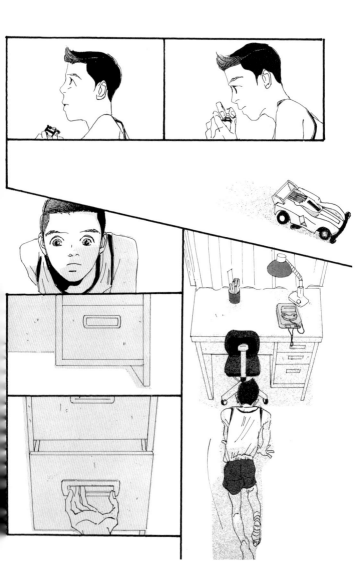

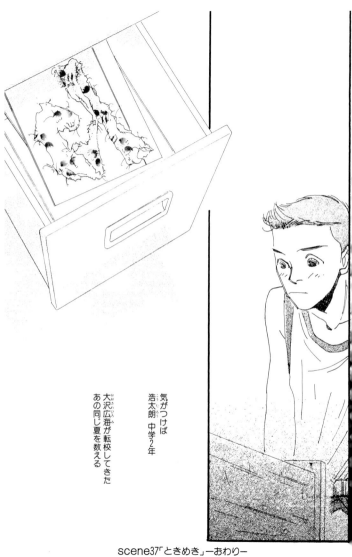

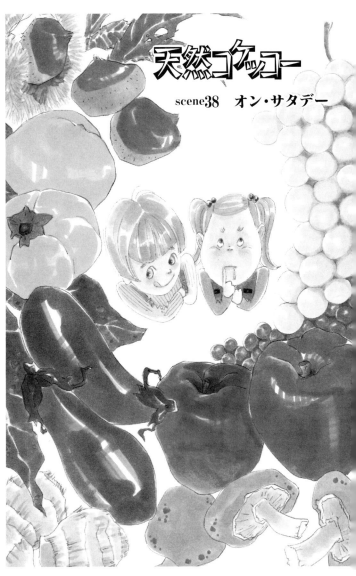

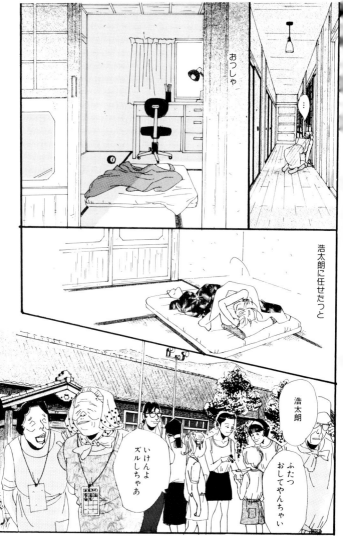

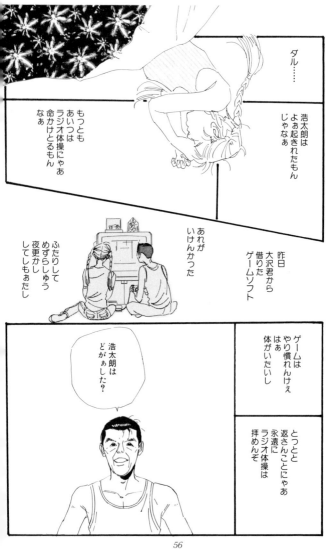

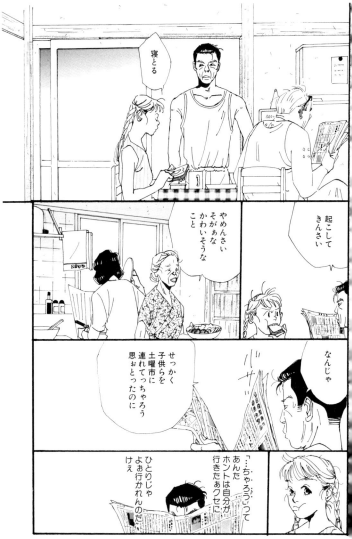

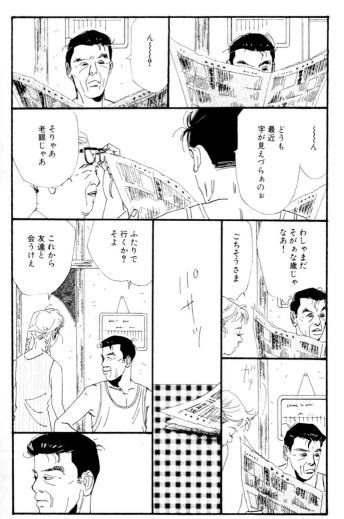

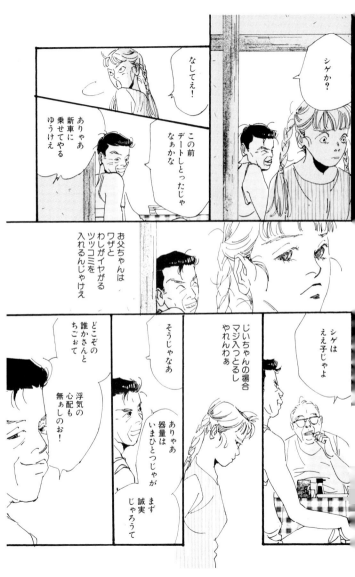

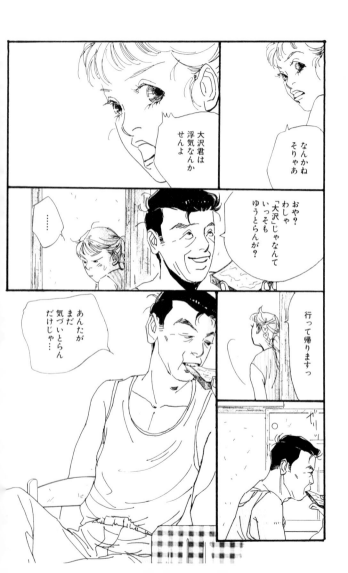

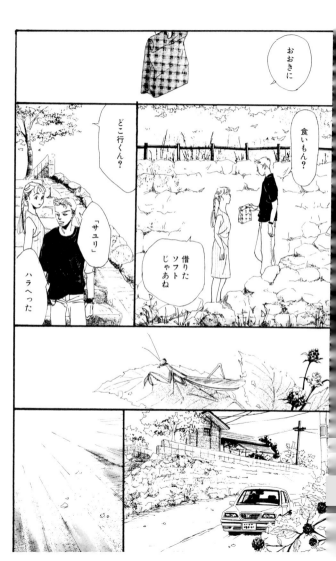

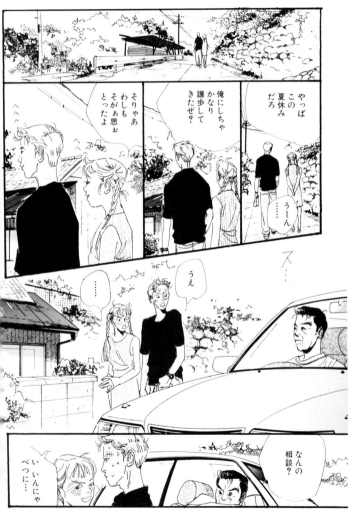

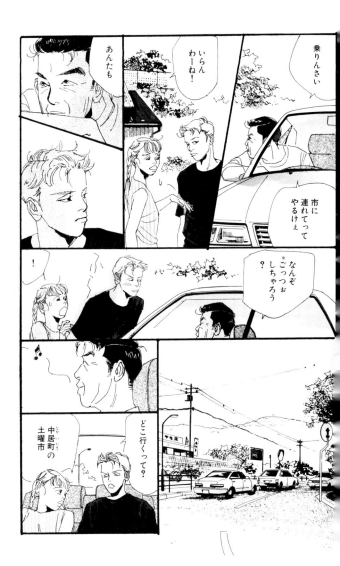

※ねき=そば

あんたのバイト先の*ねきに おみやげセンターがあろぉ?

あそこの駐車場でやっとるんよ

ああ……

たまぁに献血車が来てるとこ

まあ縁日とスーパーのワゴンセールが合体したようなもんじゃ

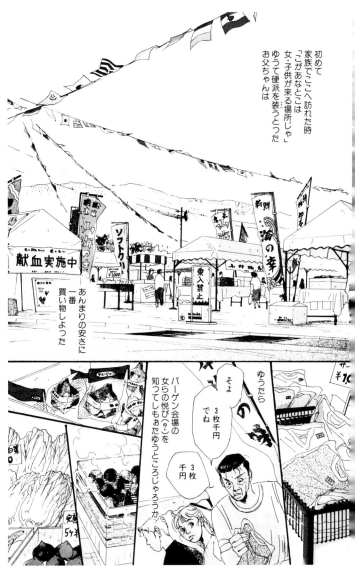

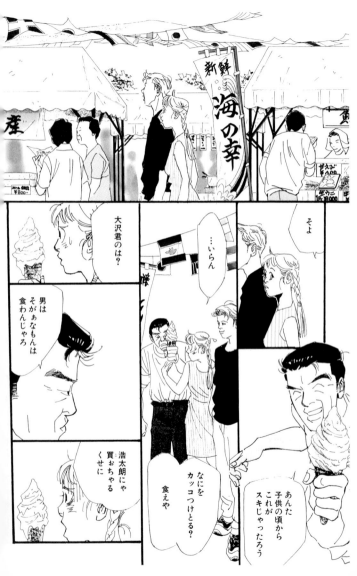

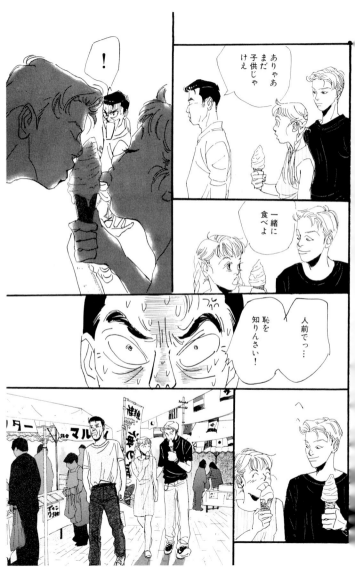

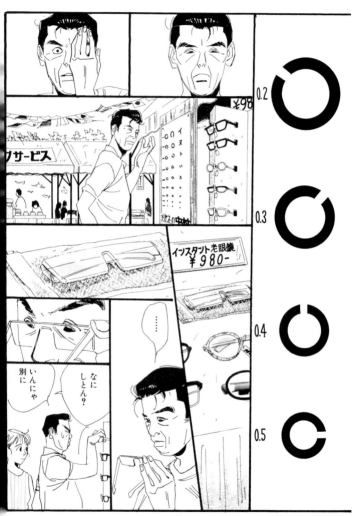

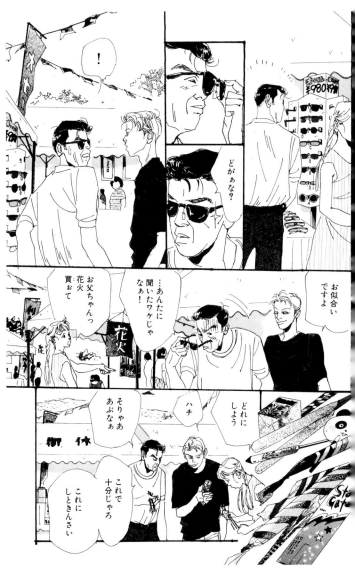

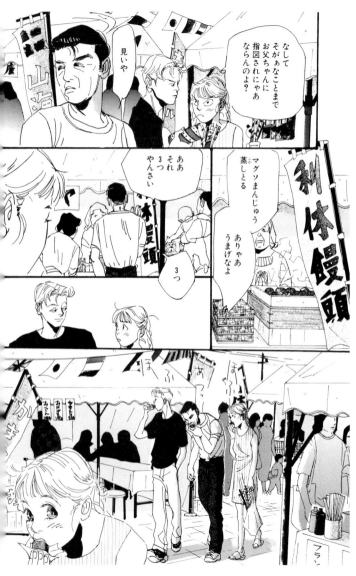

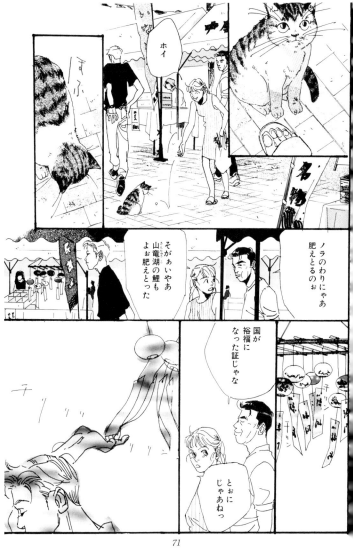

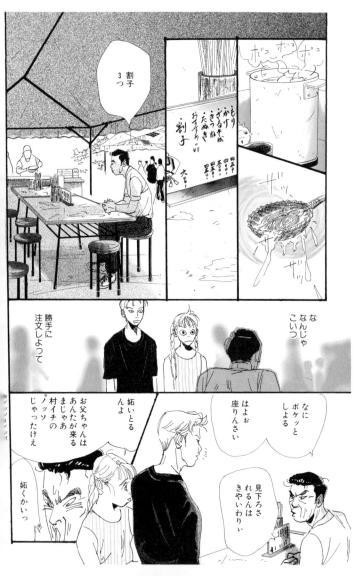

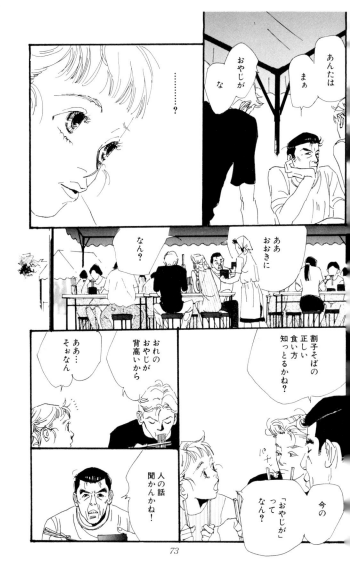

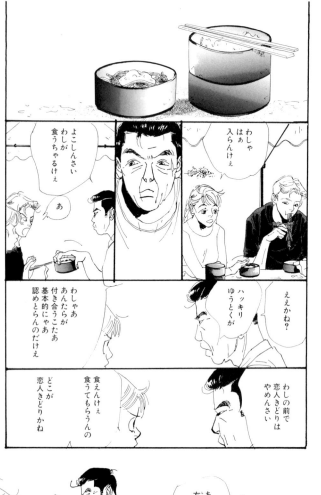

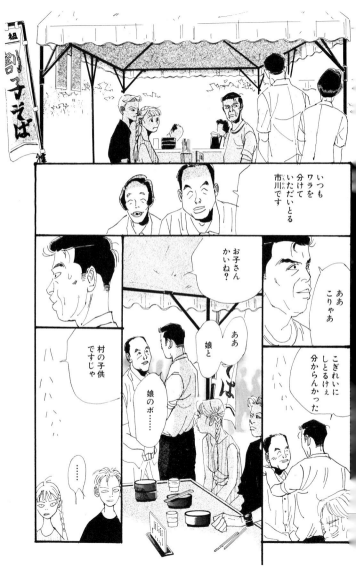

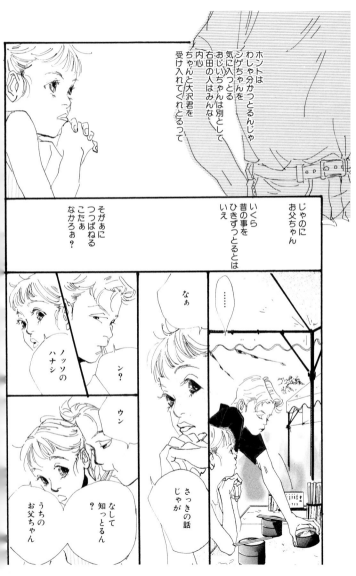

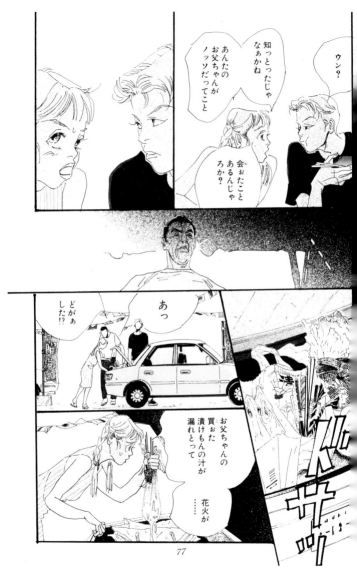

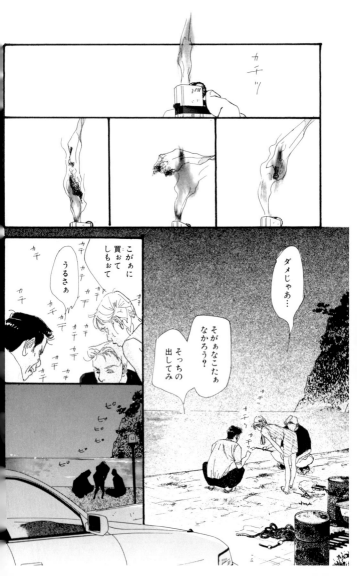

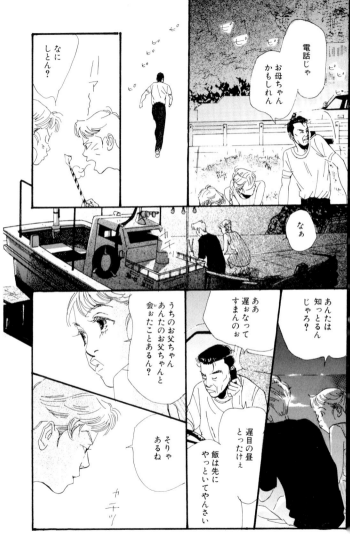

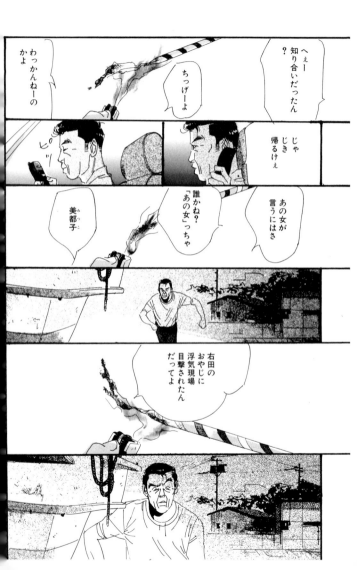

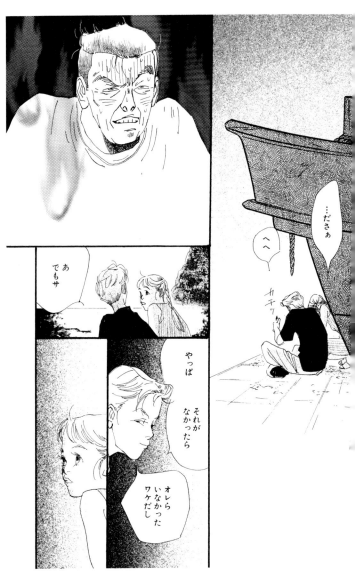

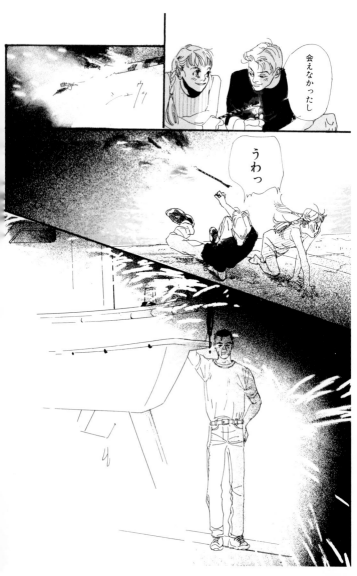

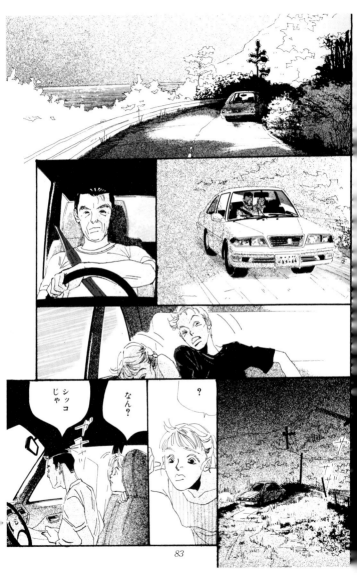

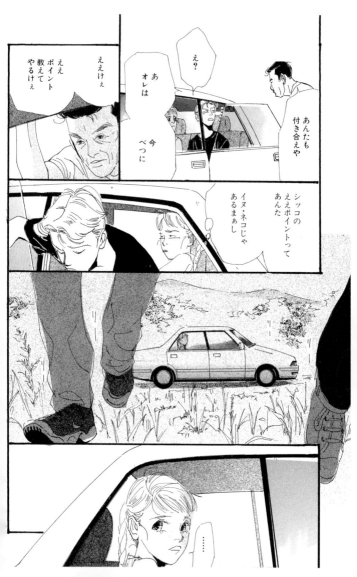

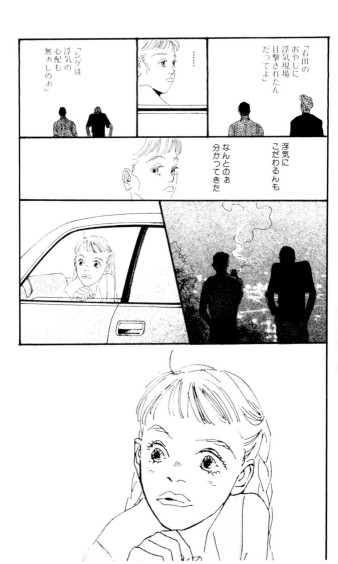

天然コケッコー

scene39 『ケンカ』

1階平面図 1/300

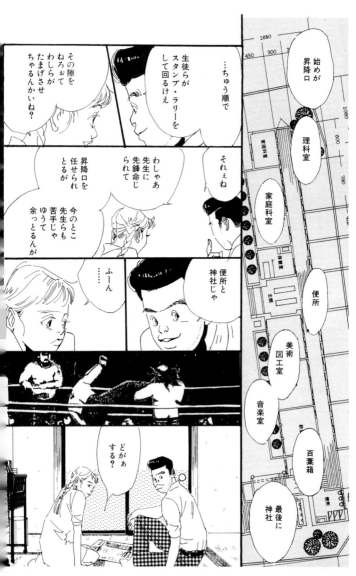

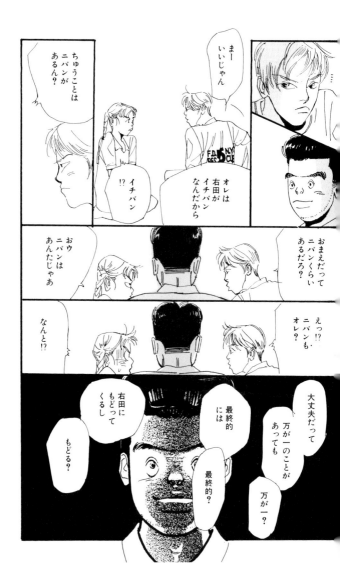

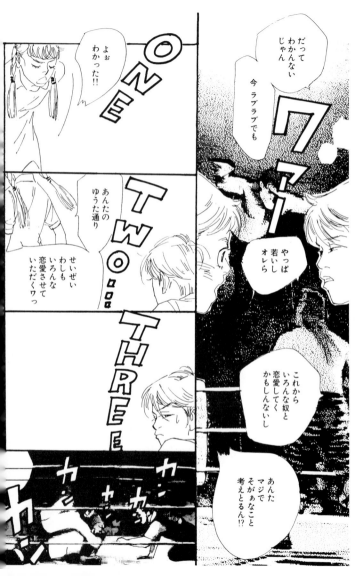

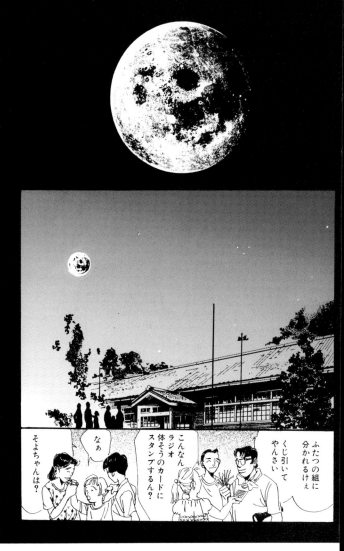

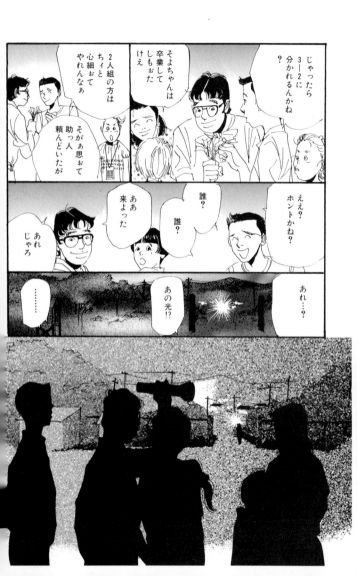

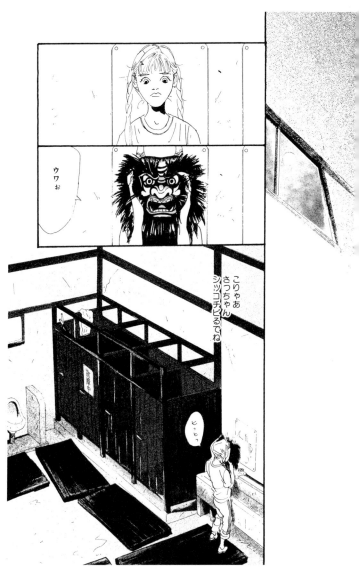

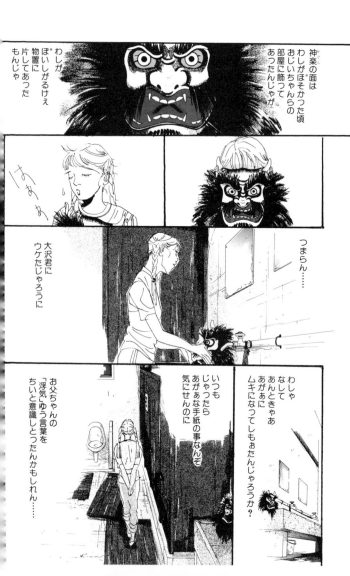

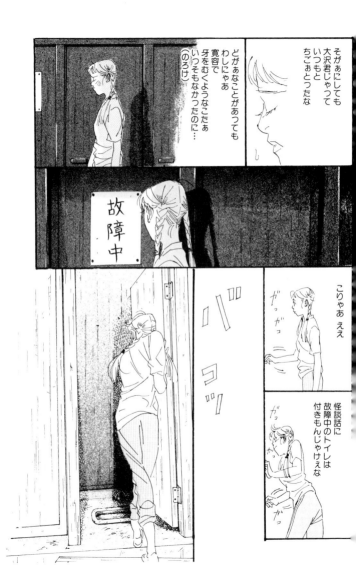

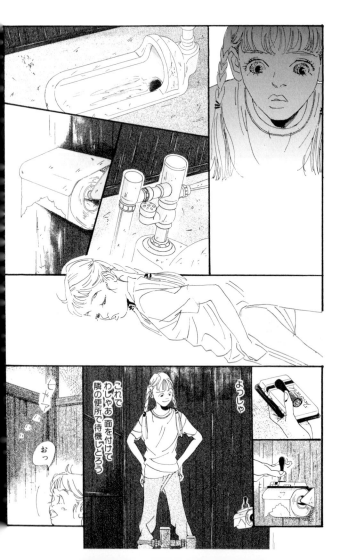

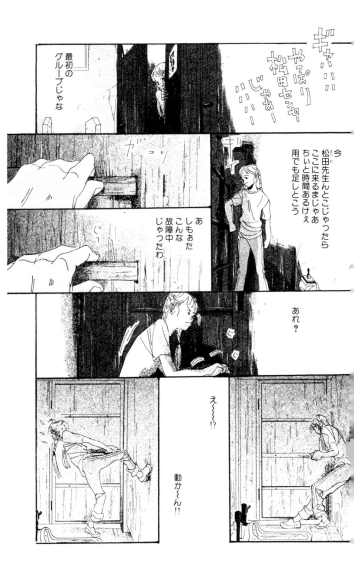

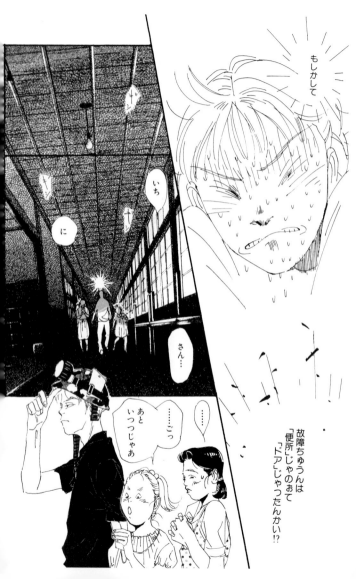

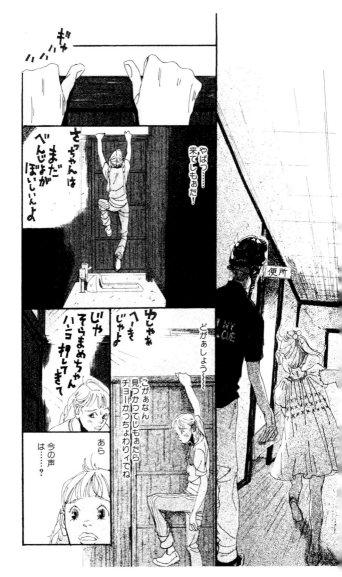

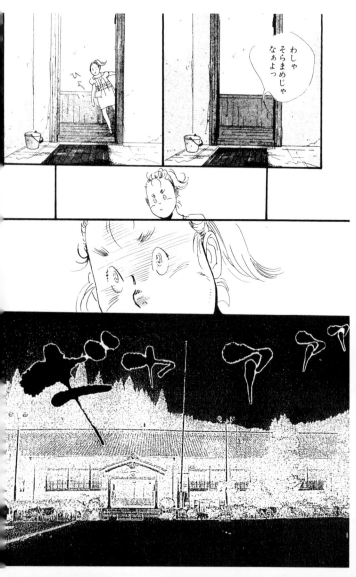

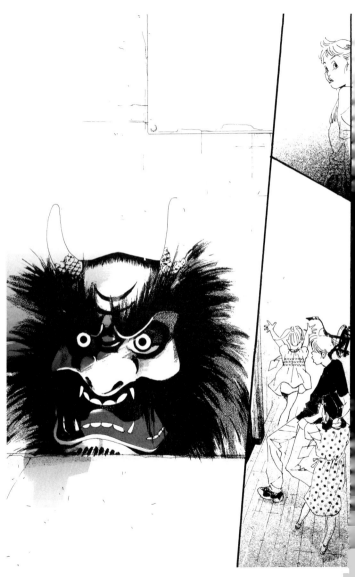

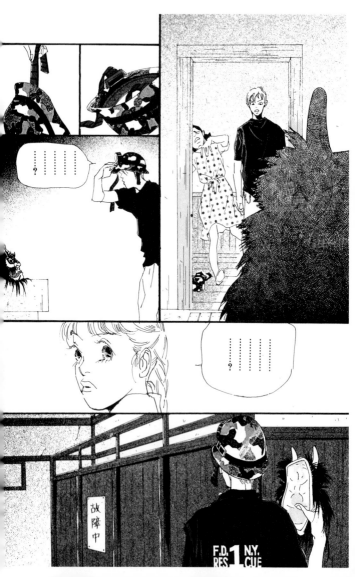

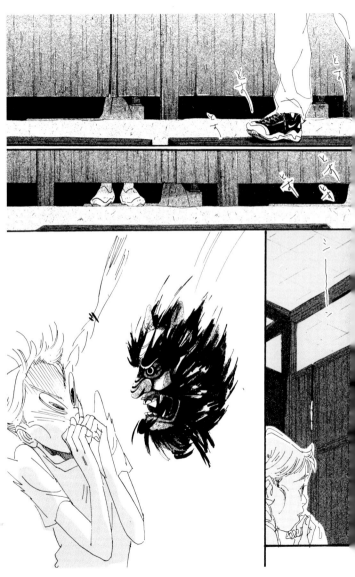

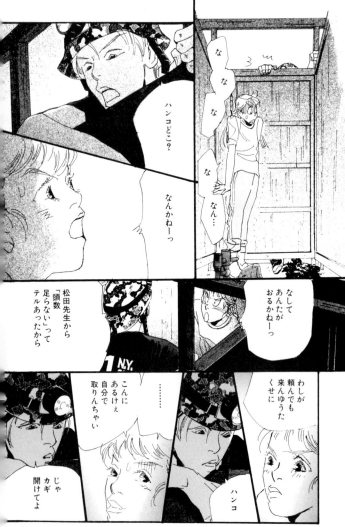

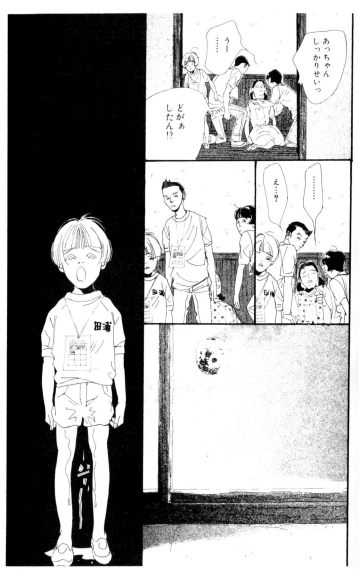

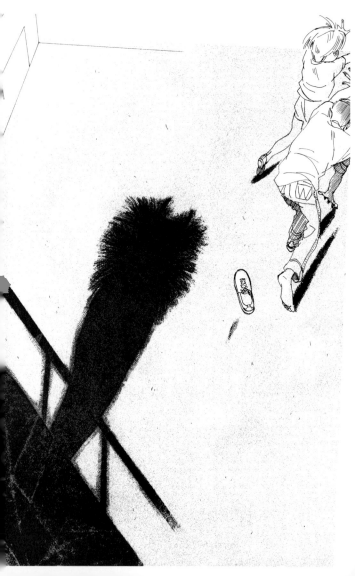

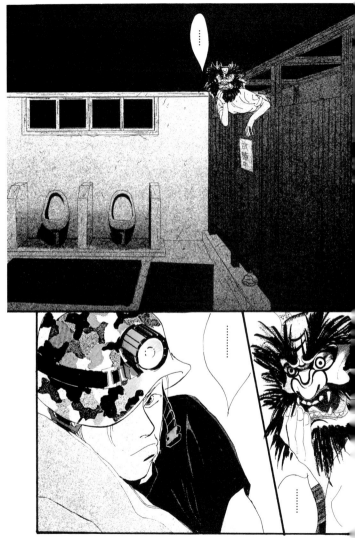

scene39「ケンカ」ーおわりー

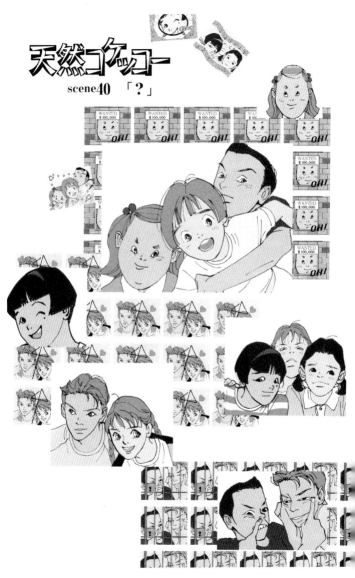

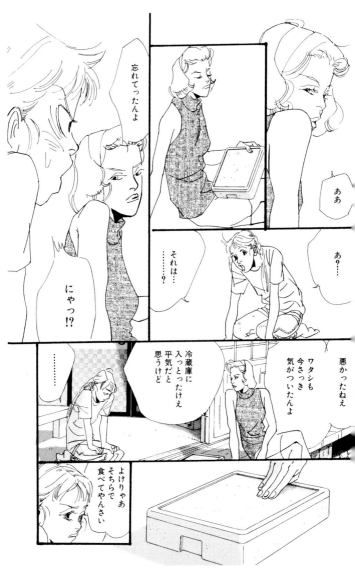

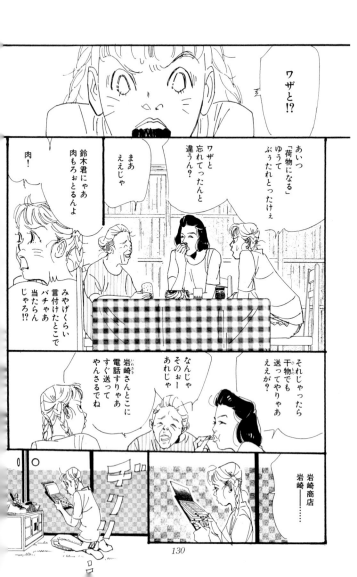

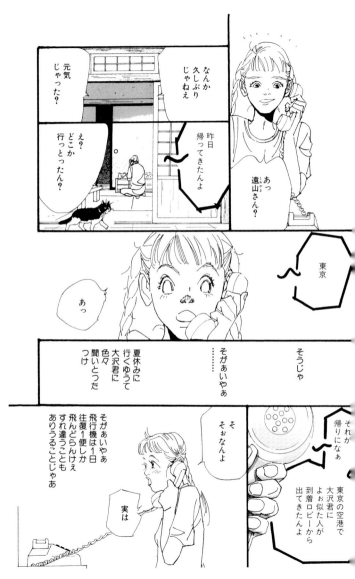

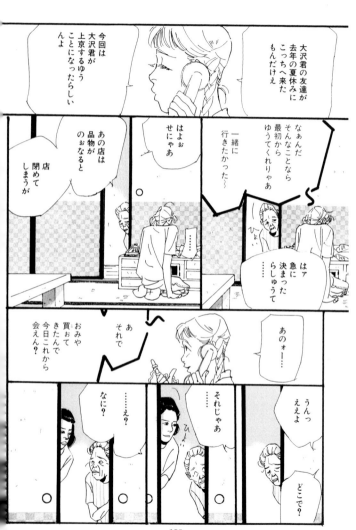

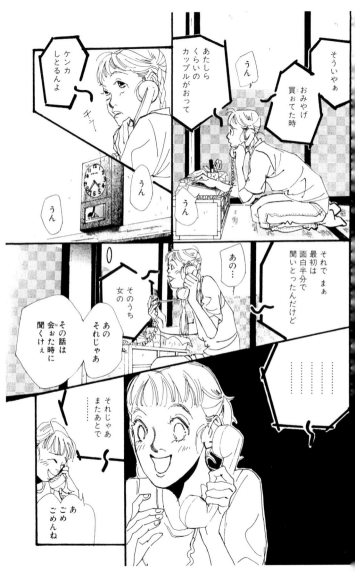

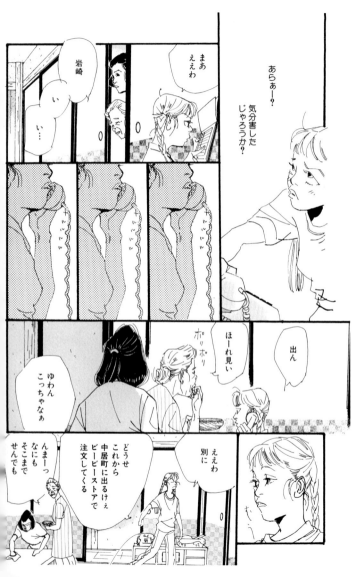

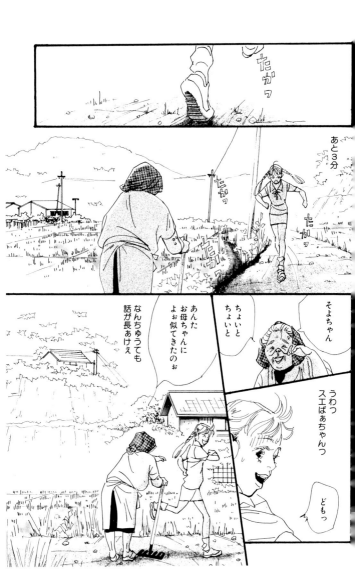

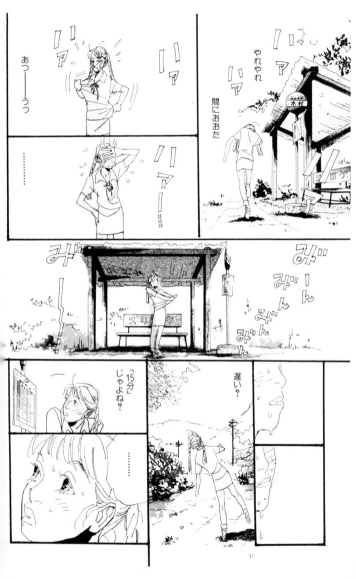

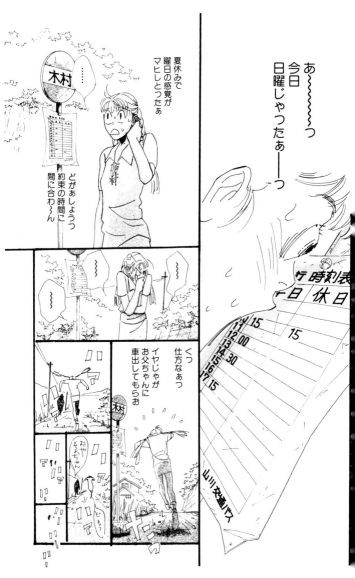

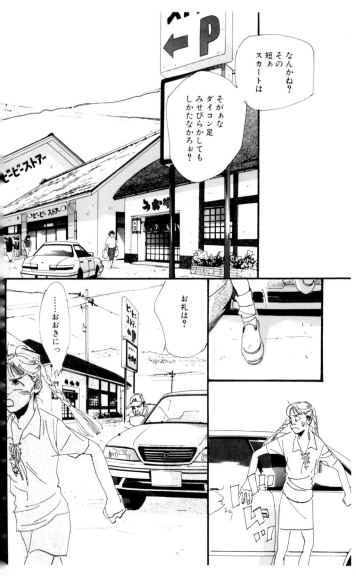

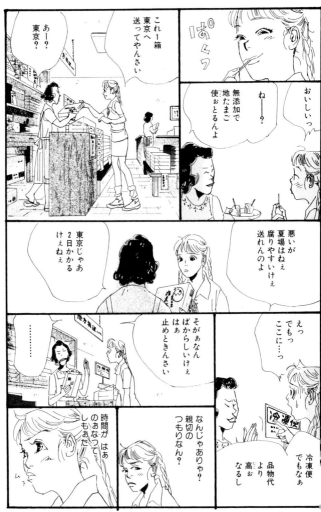

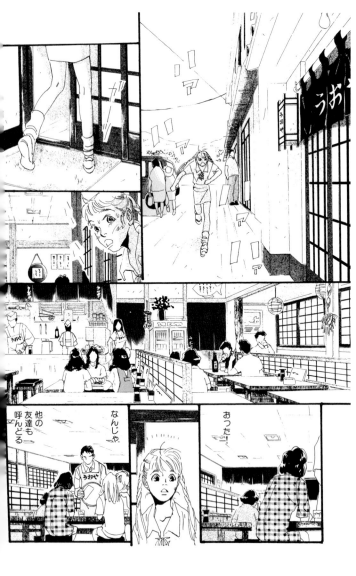

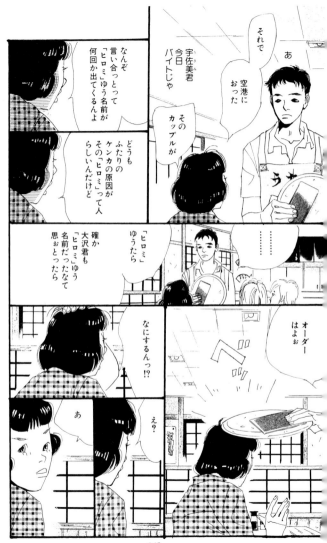

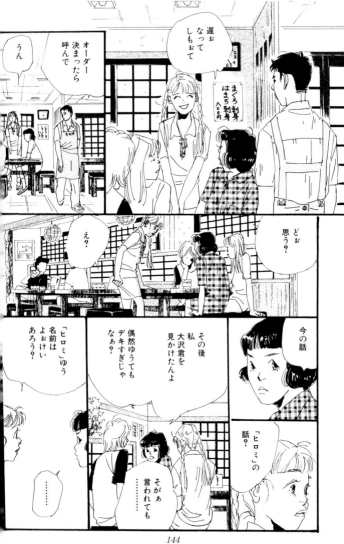

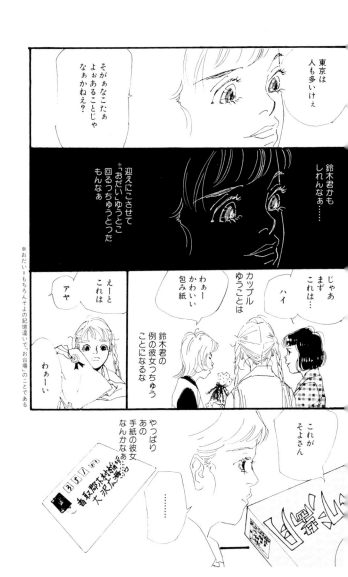

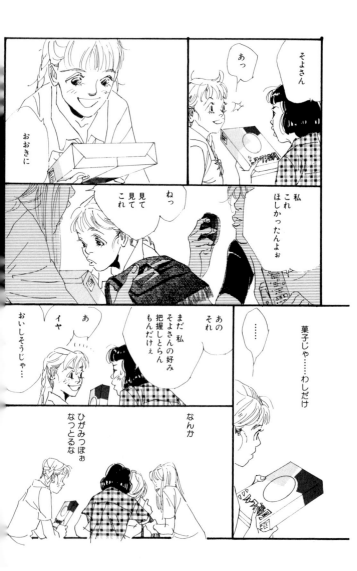

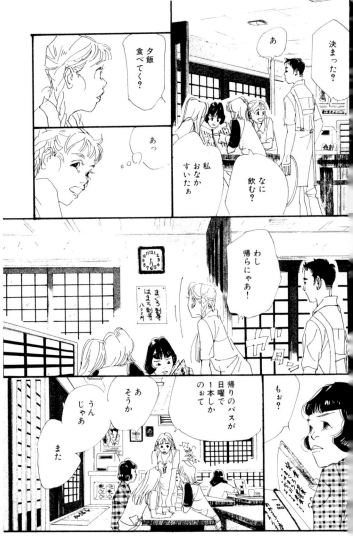

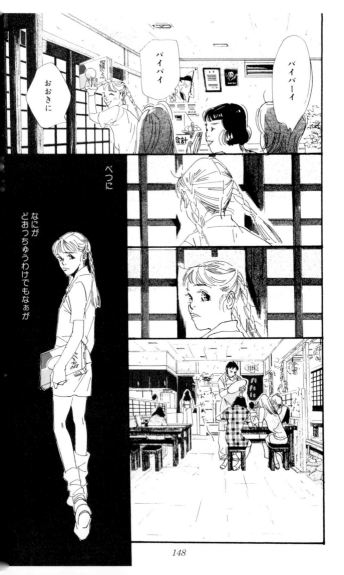

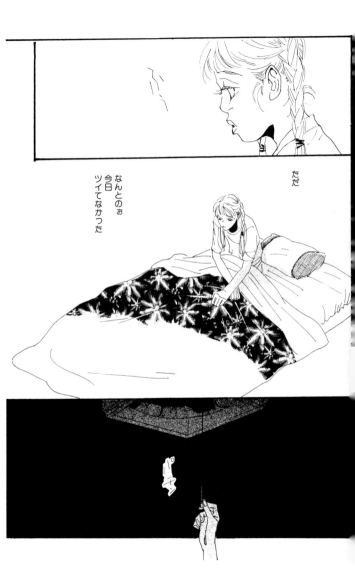

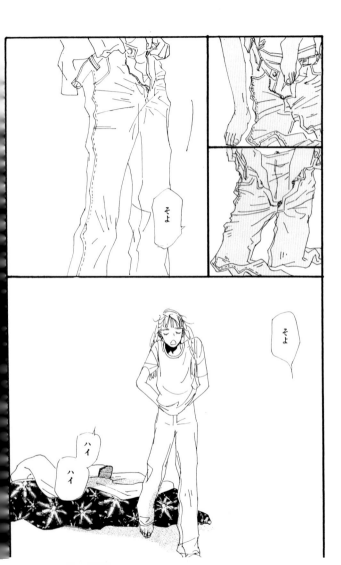

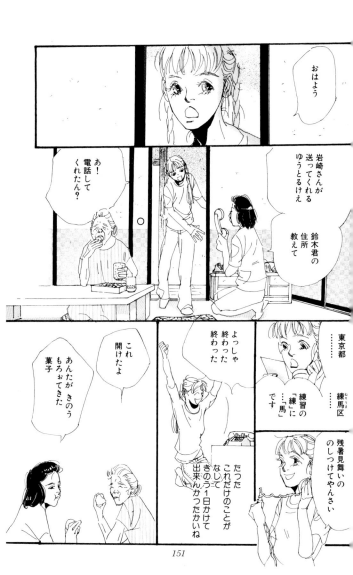

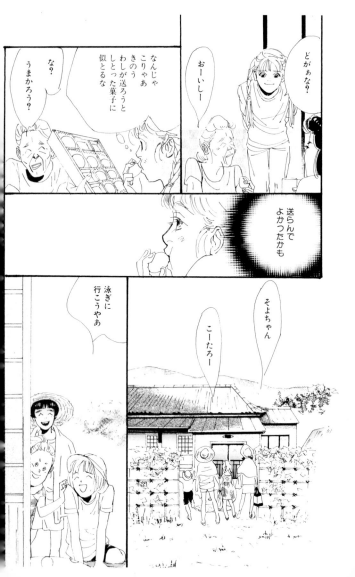

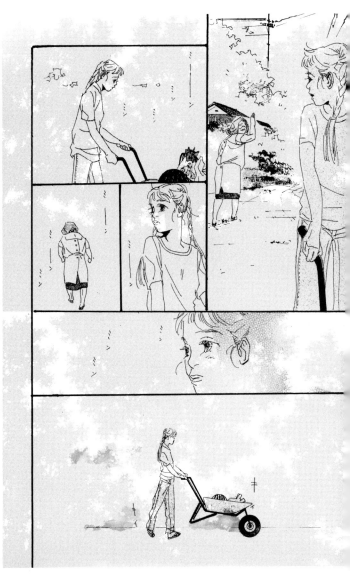

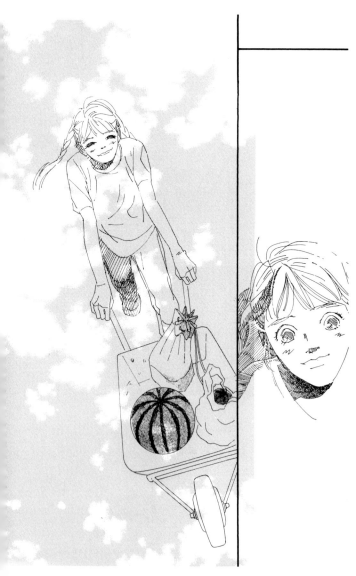

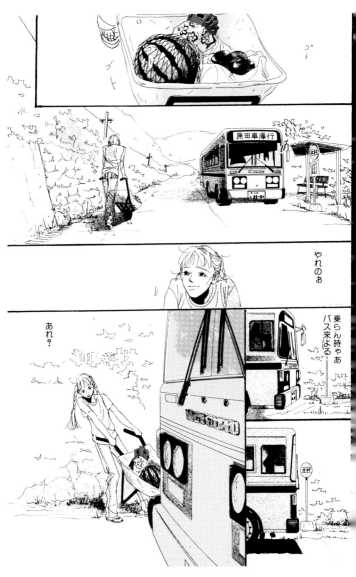

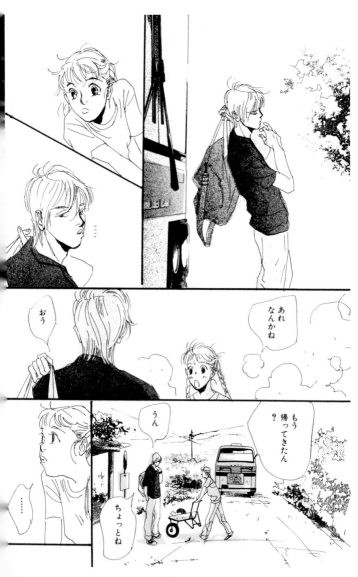

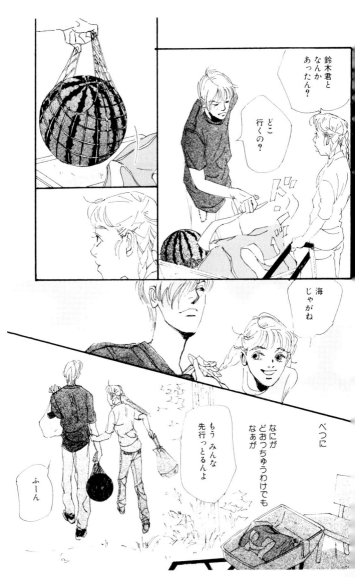

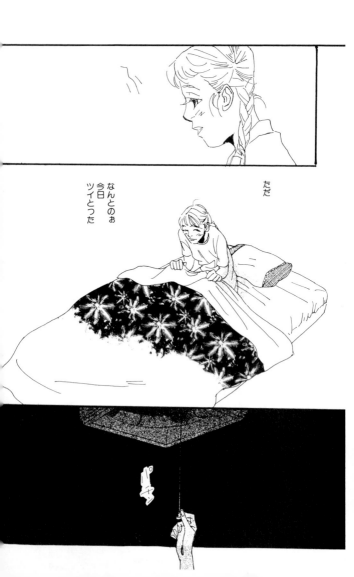

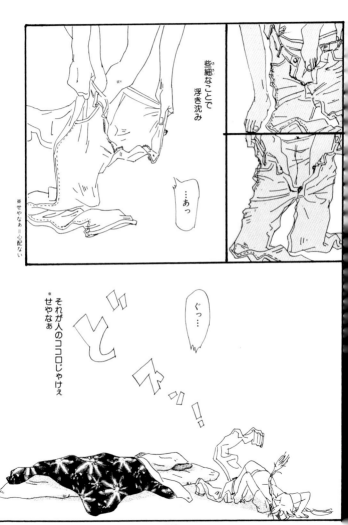

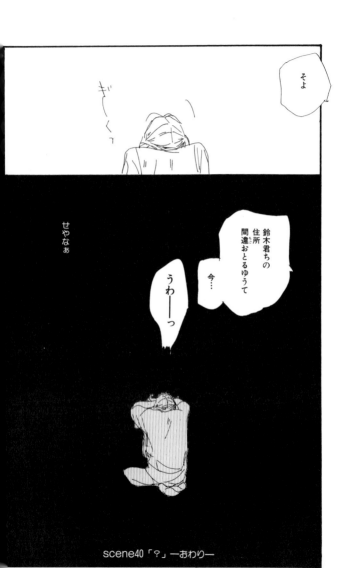

scene40「?」―おわり―

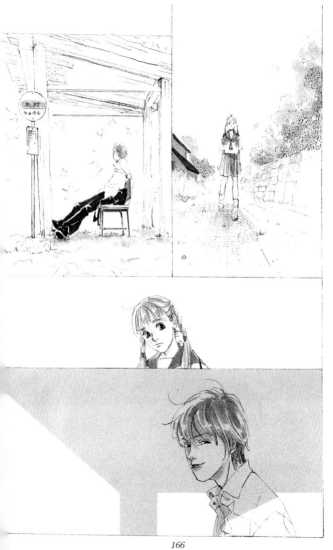

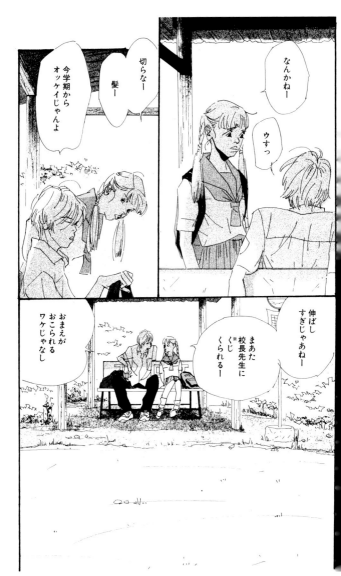

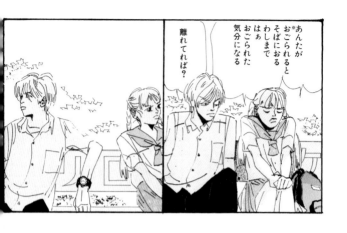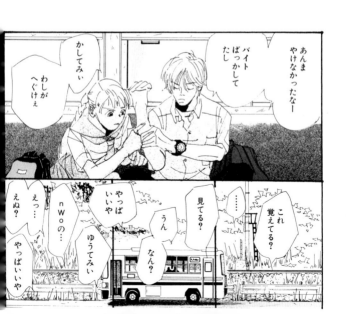

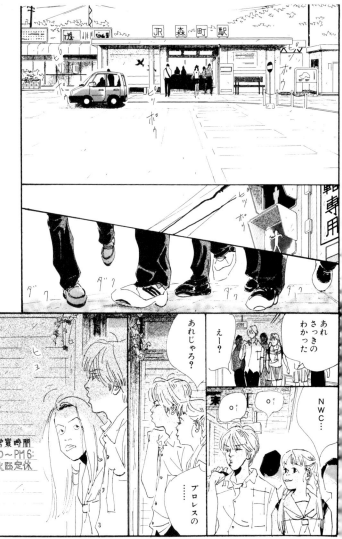

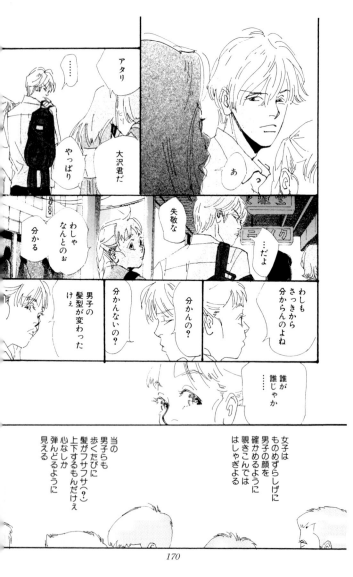

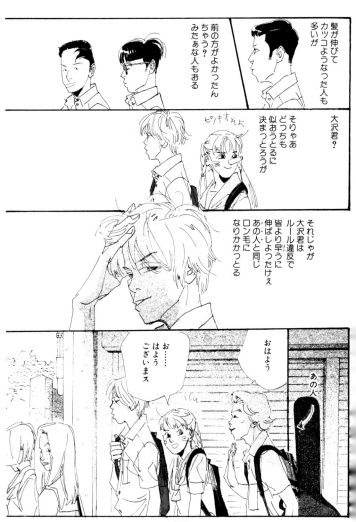

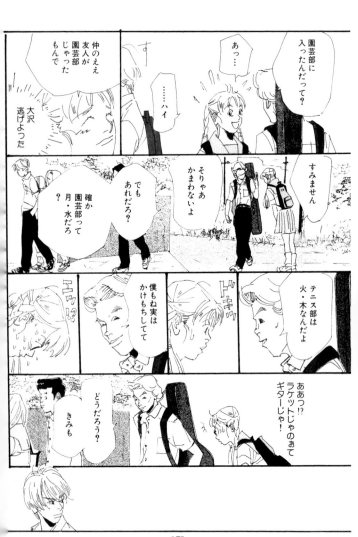

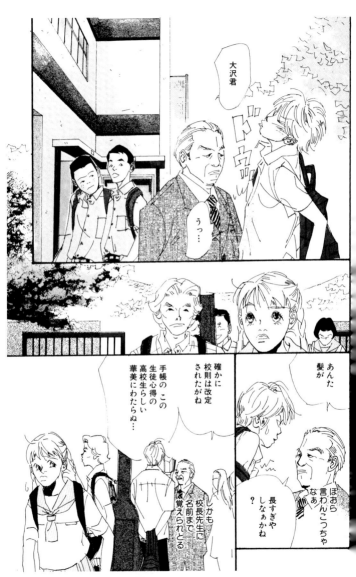

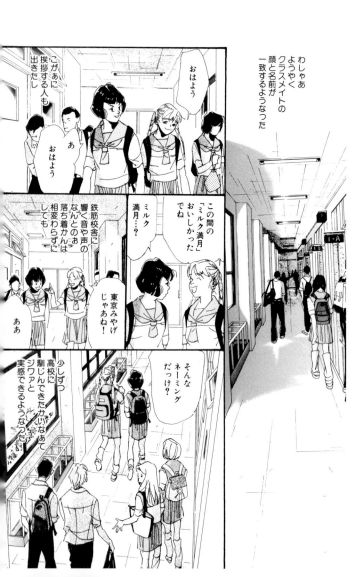

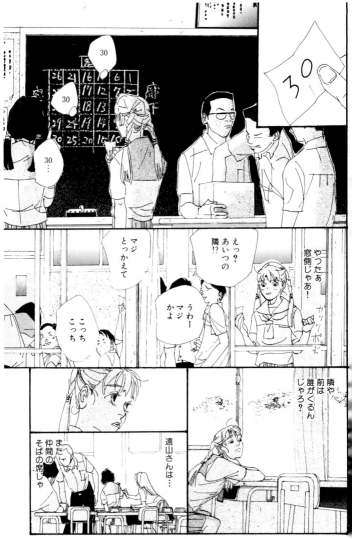

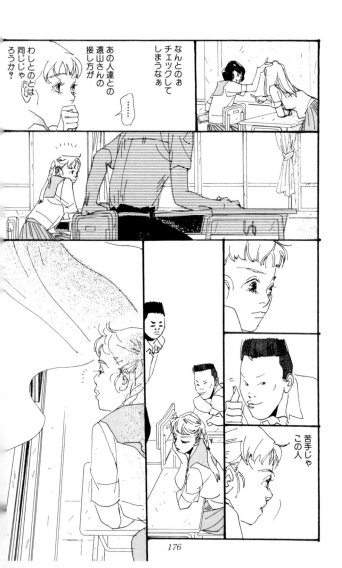

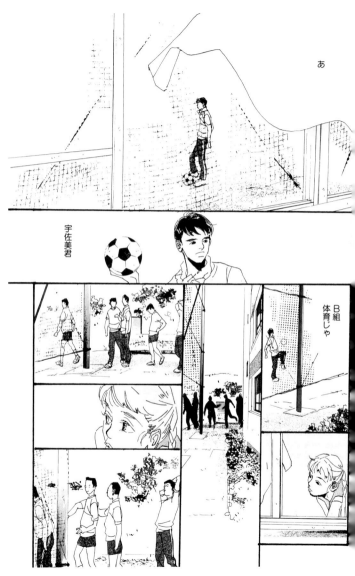

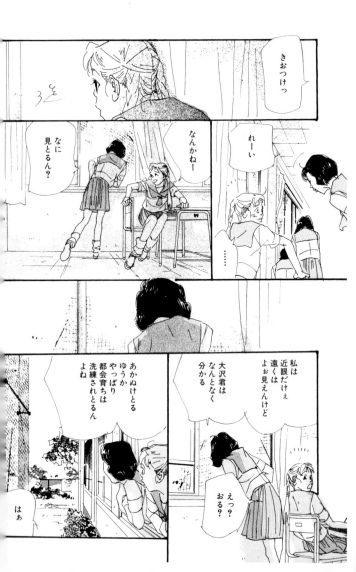

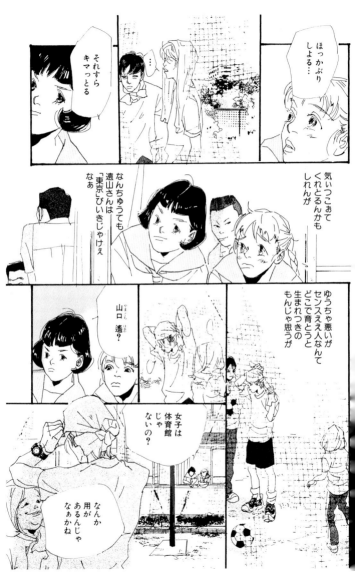

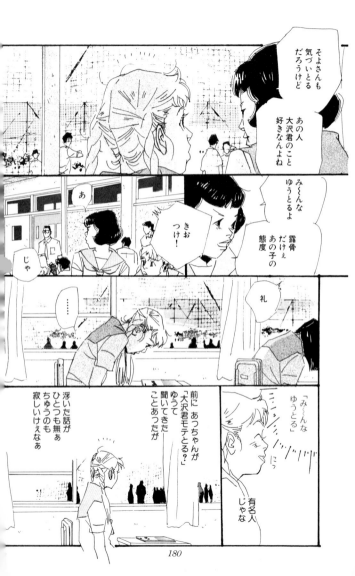

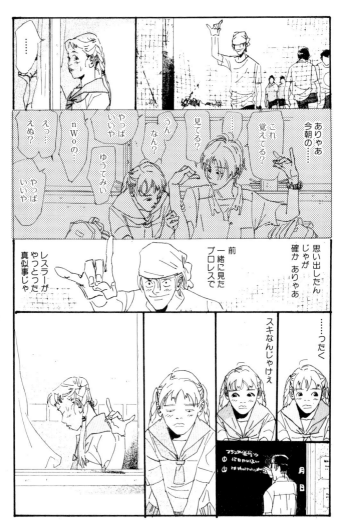

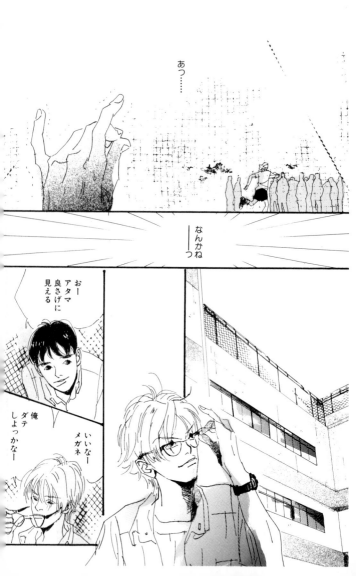

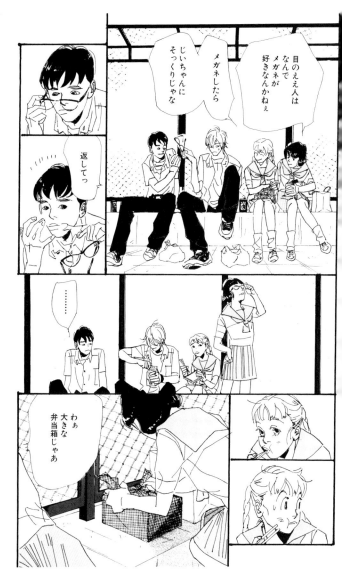

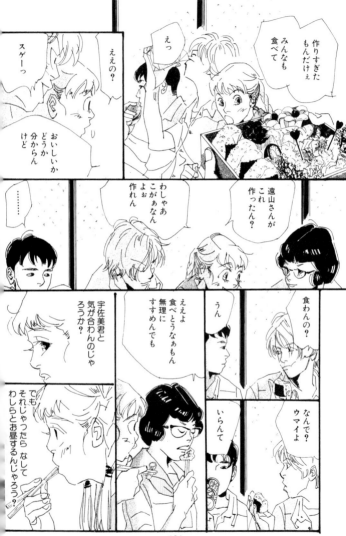

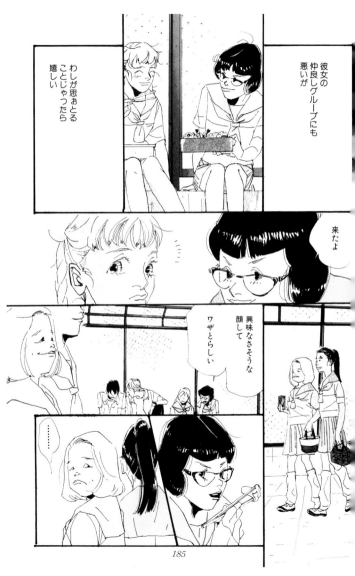

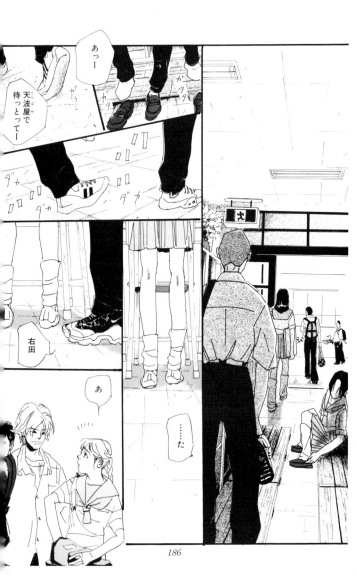

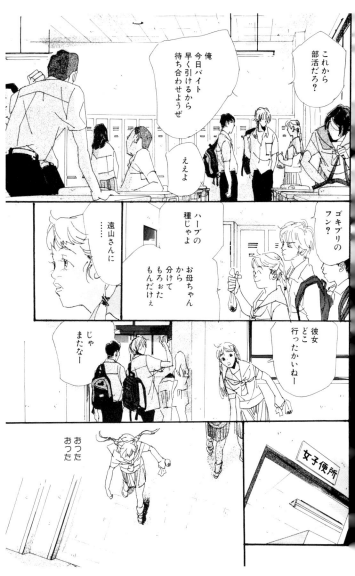

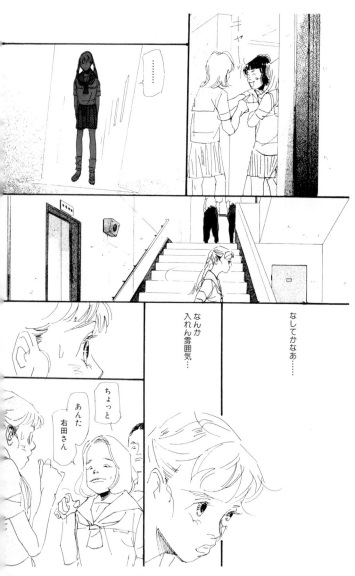

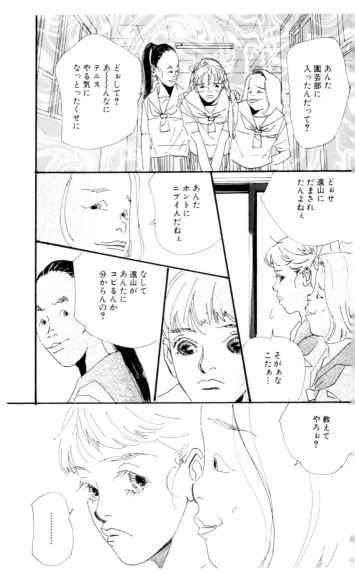

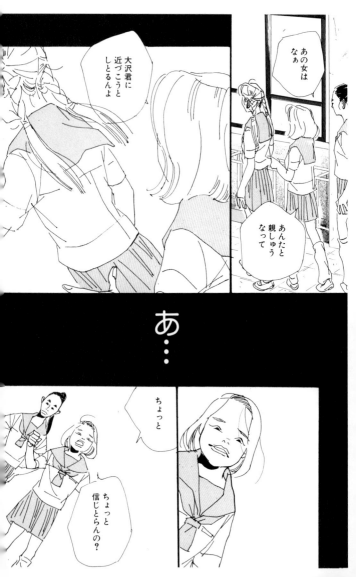

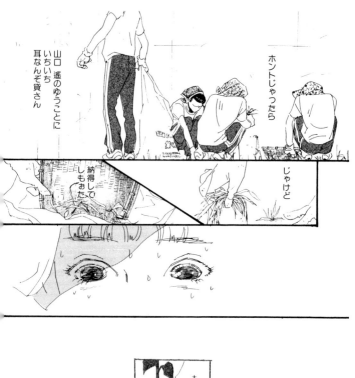

今まで
なんとのぉモヤモヤしとったとこがスッと消えて

全てがキレイに繋がってしもぉた感じじゃ

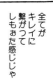
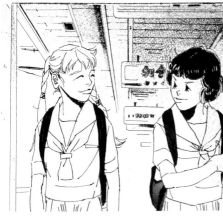

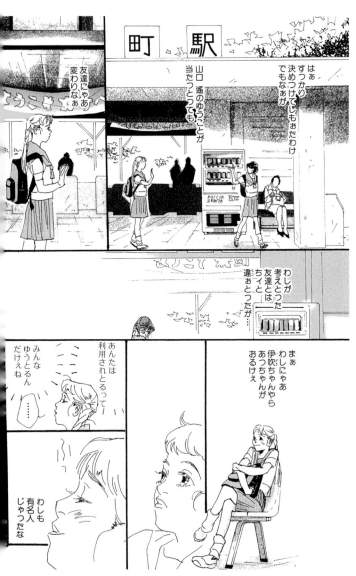

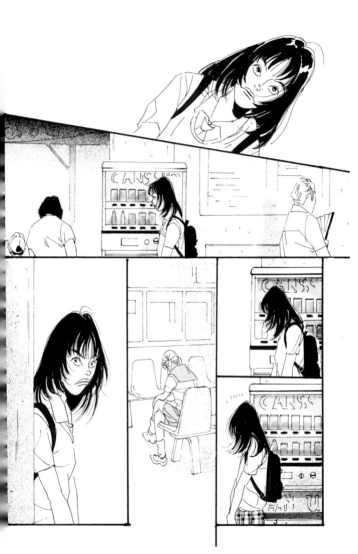

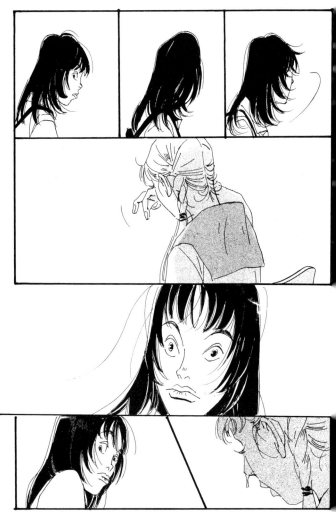

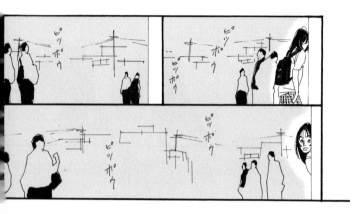

scene41「真友」－おわり－

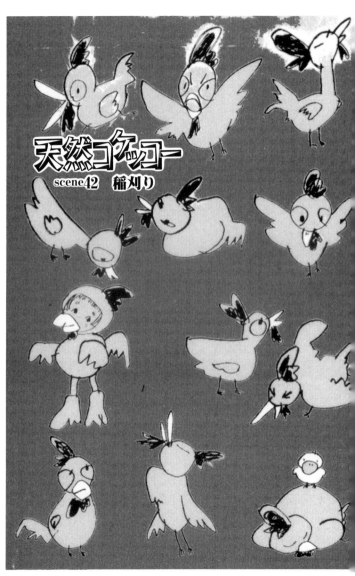

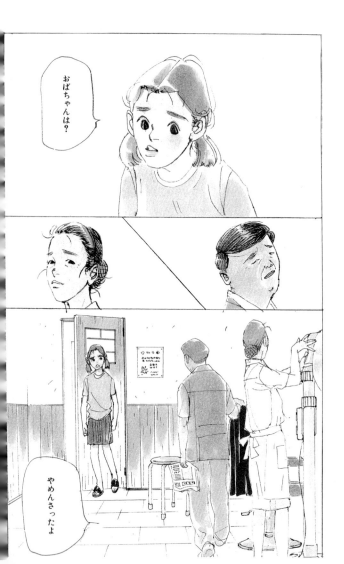

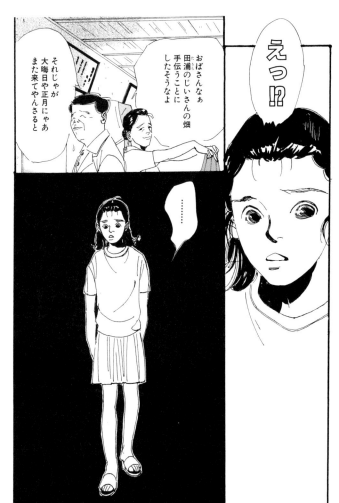

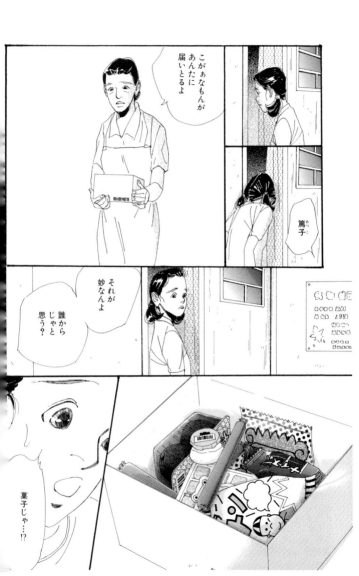

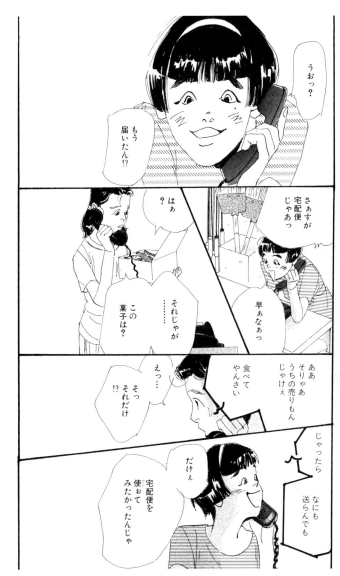

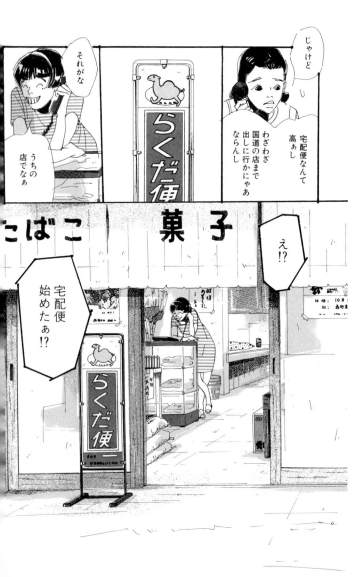

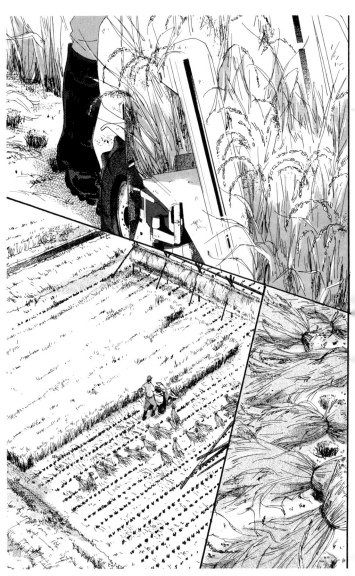

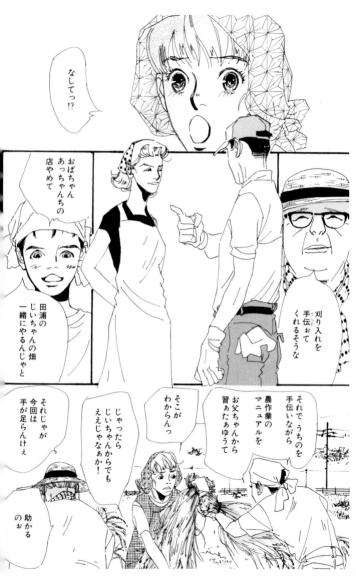

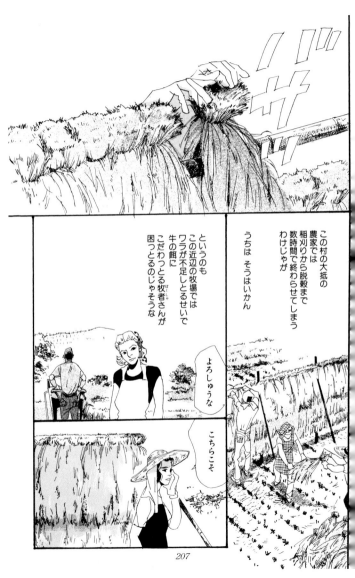

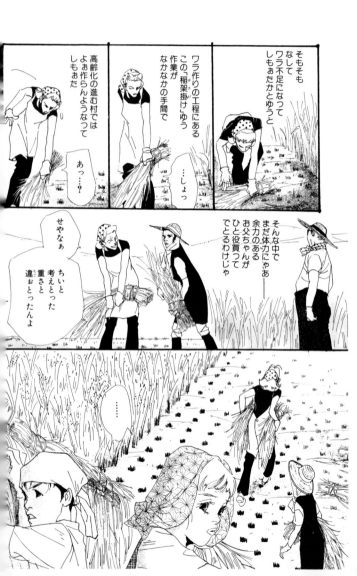

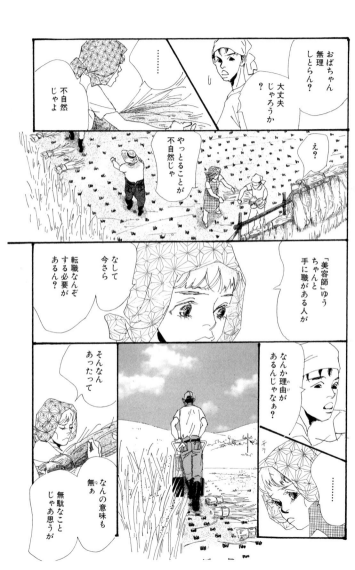

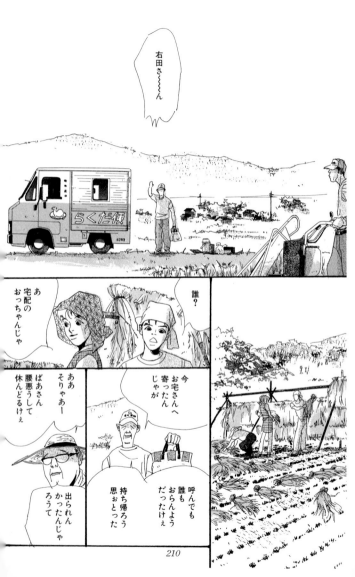

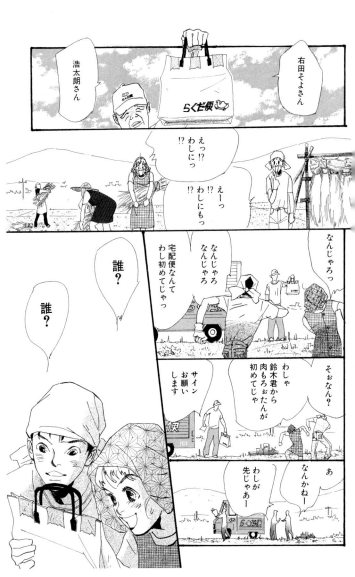

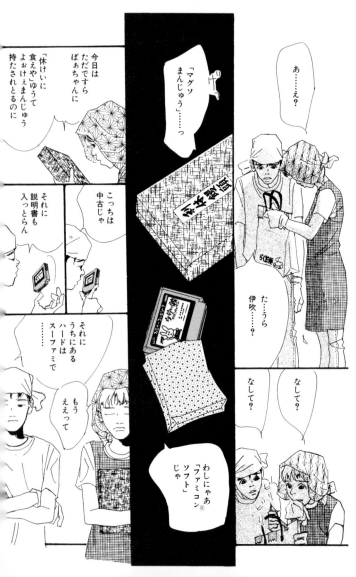

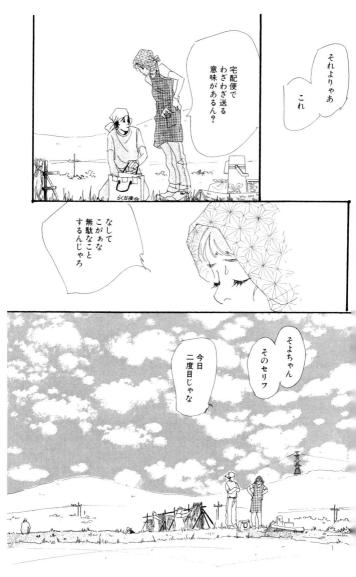

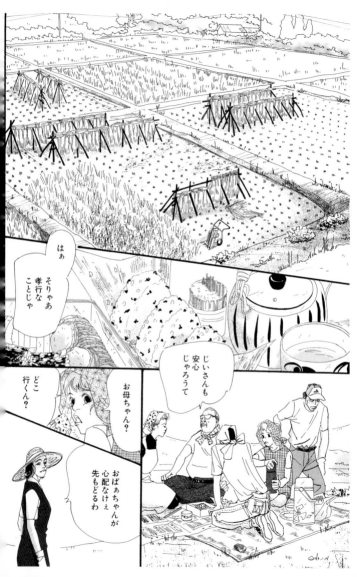

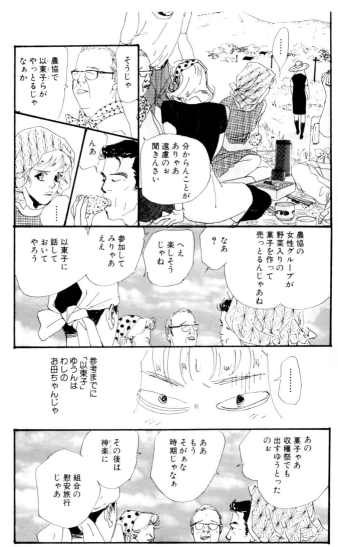

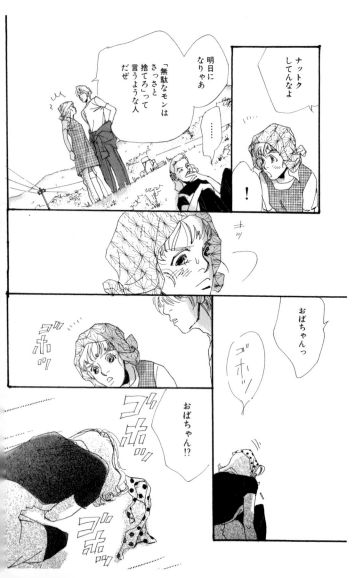

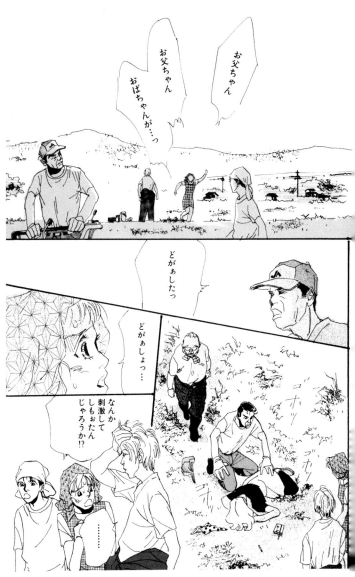

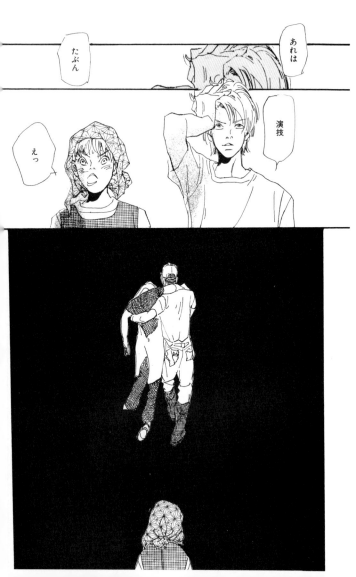

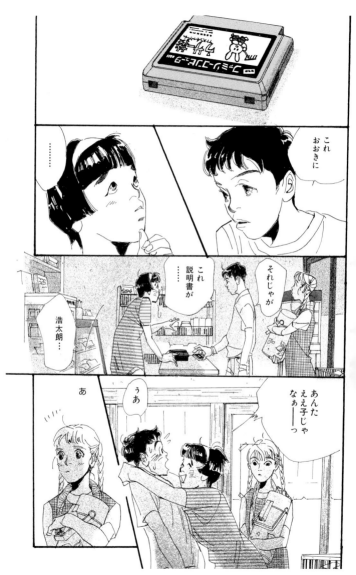

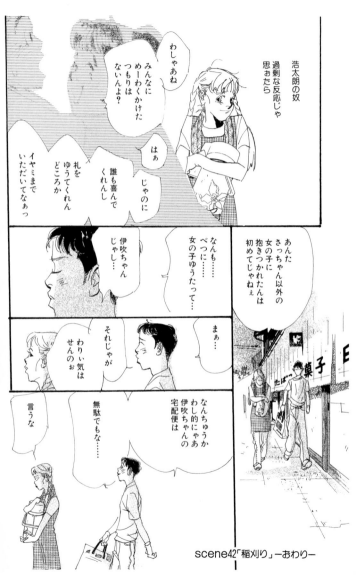

scene42「稲刈り」－おわり－

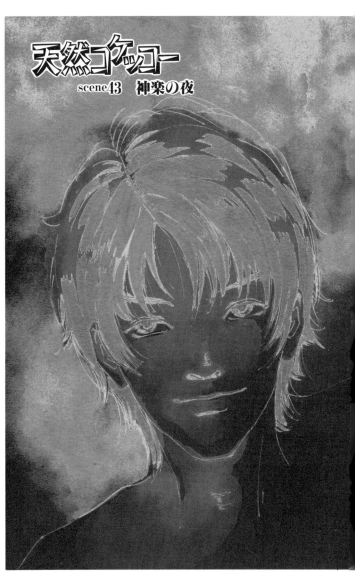

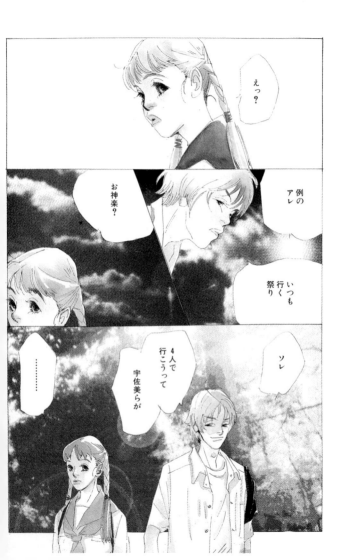

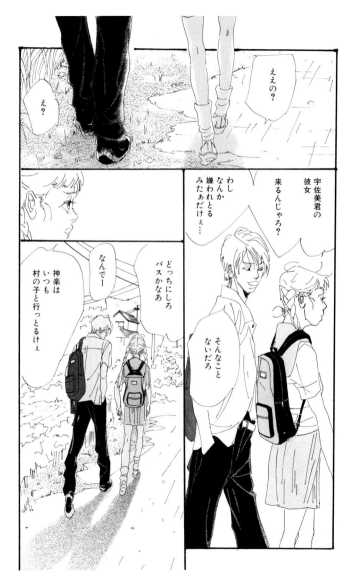

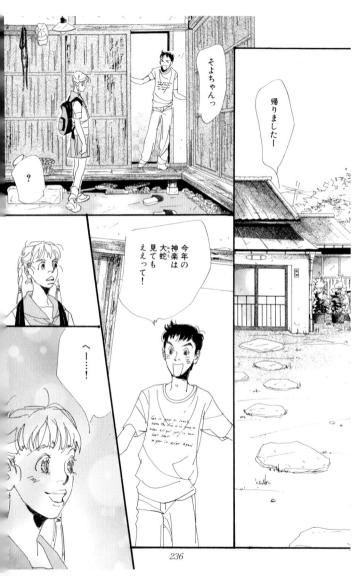

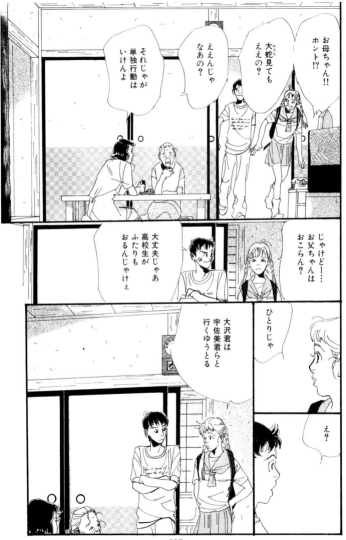

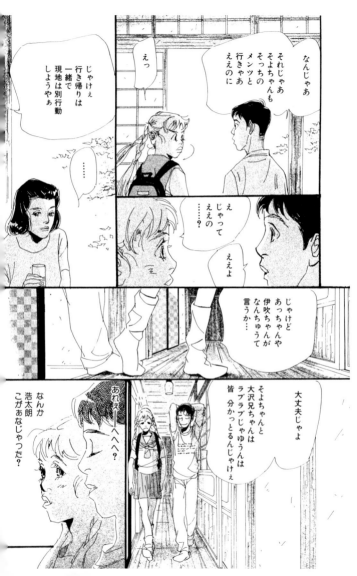

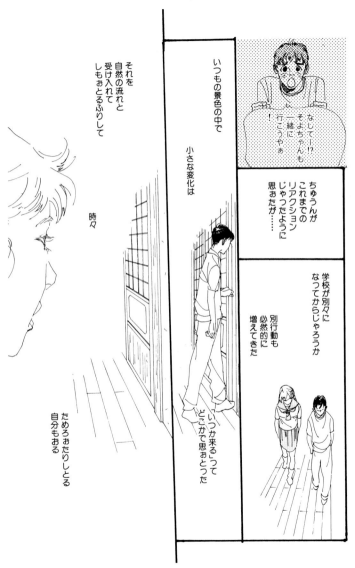

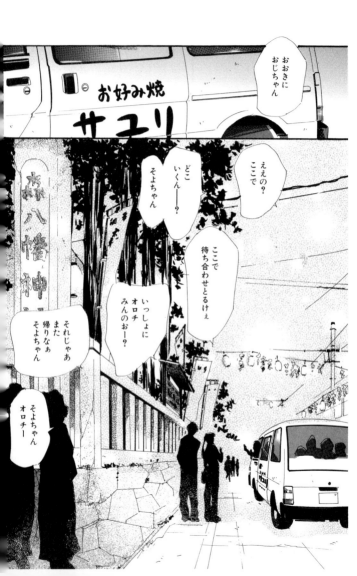

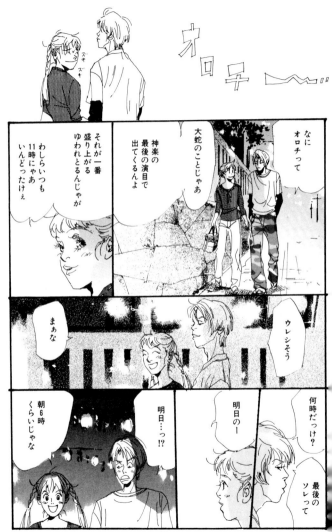

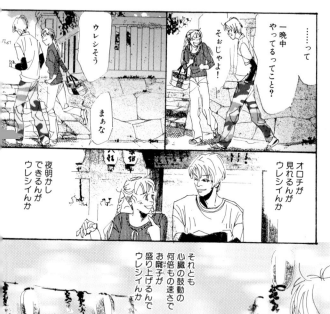
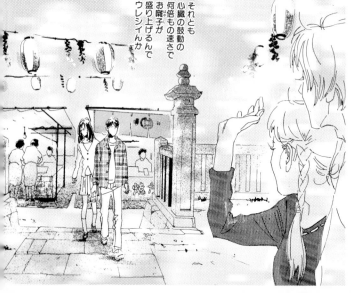

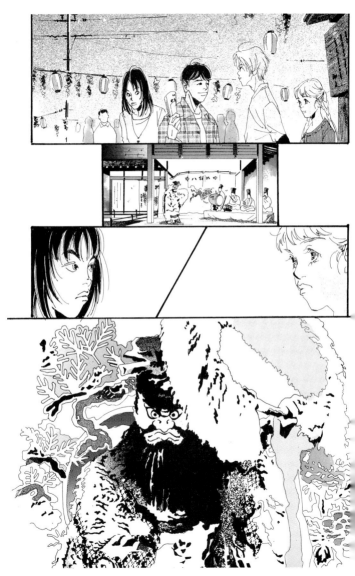

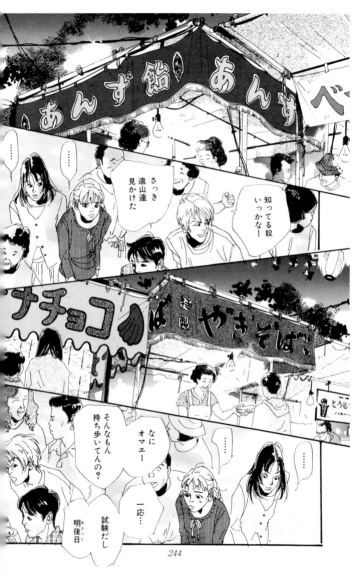

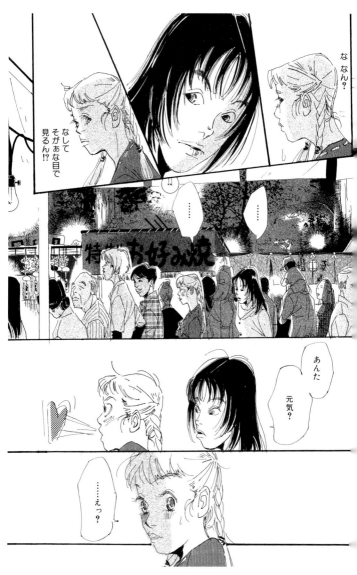

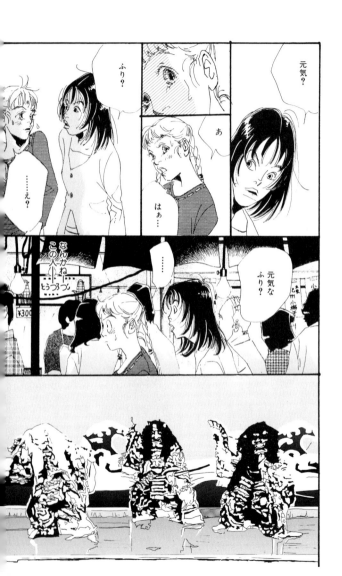

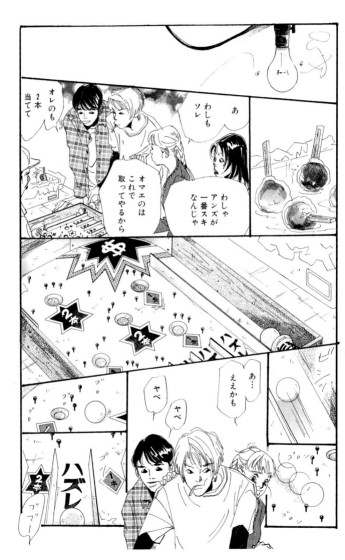

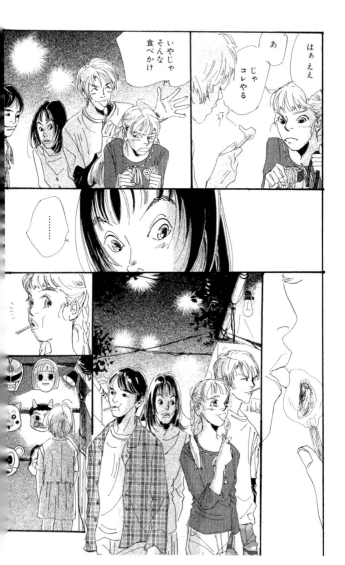

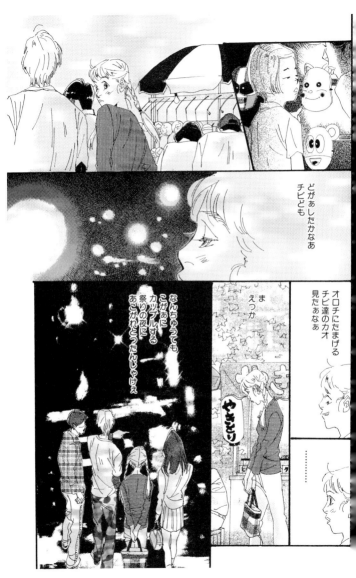

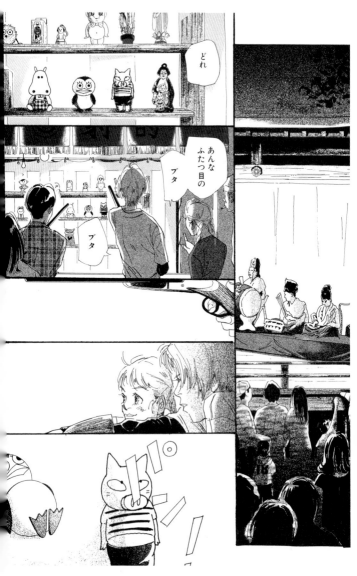

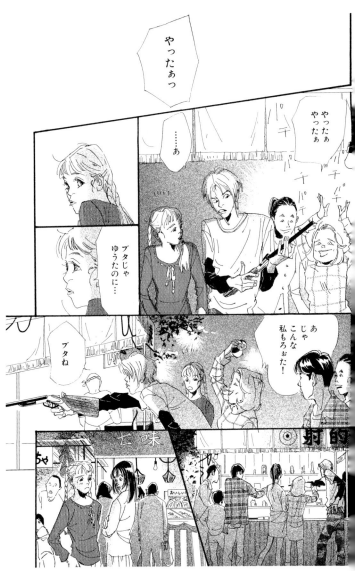

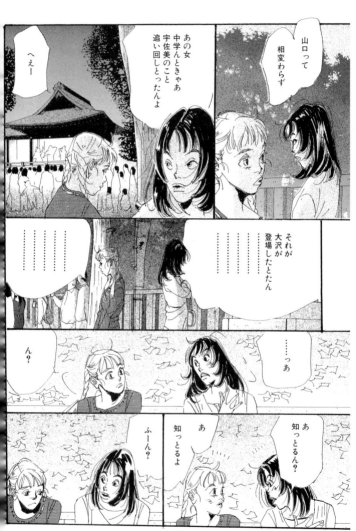

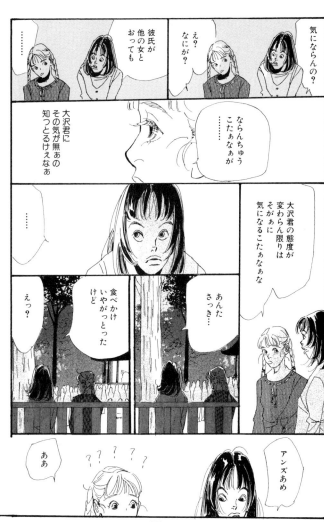

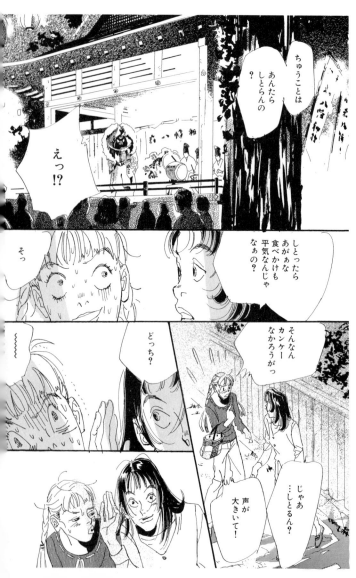

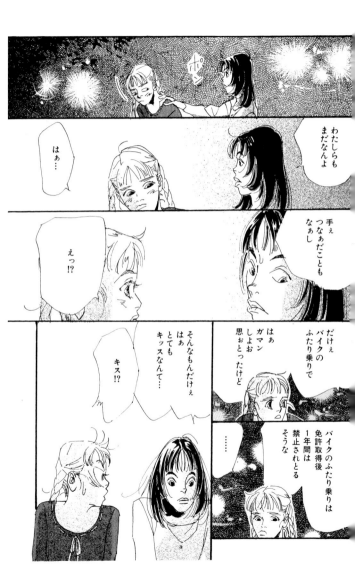

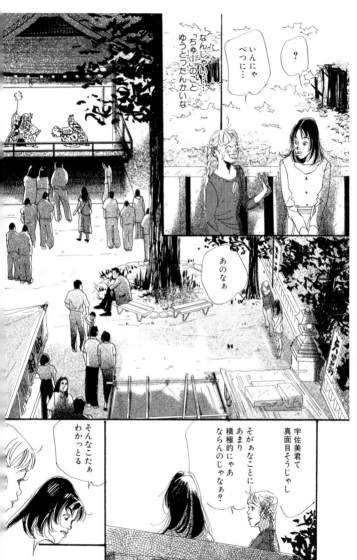

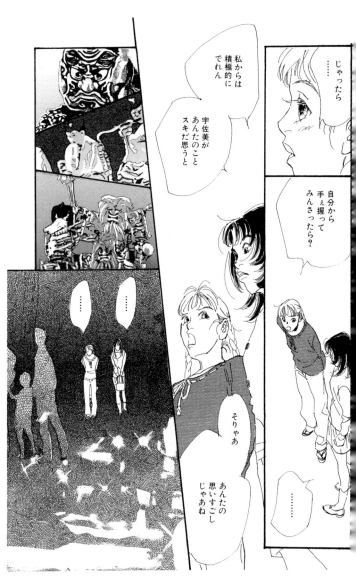

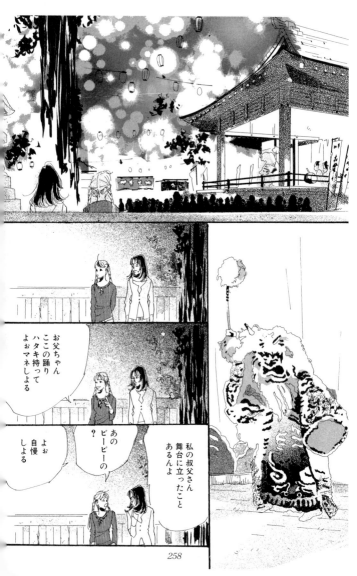

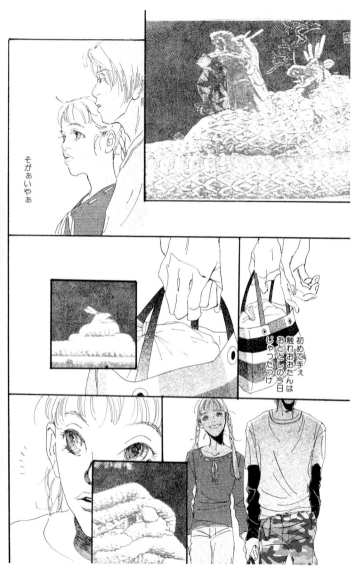

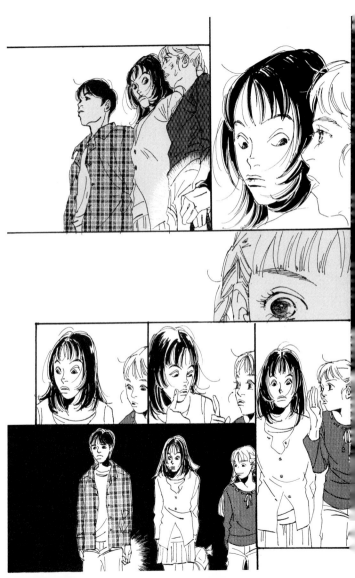

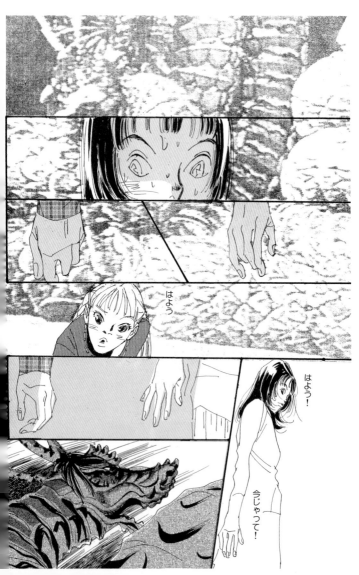

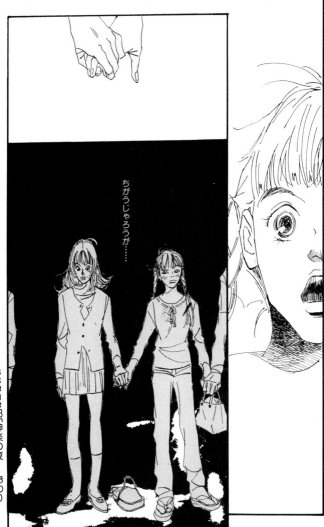

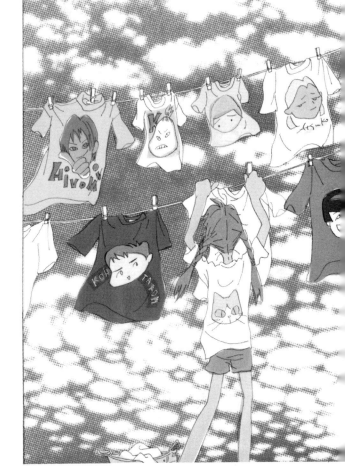

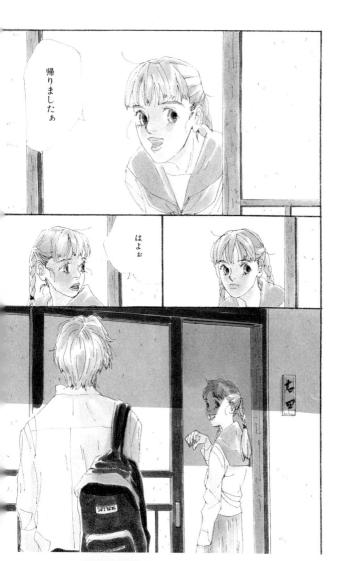

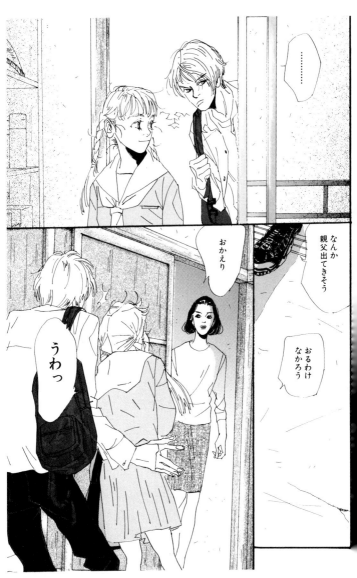

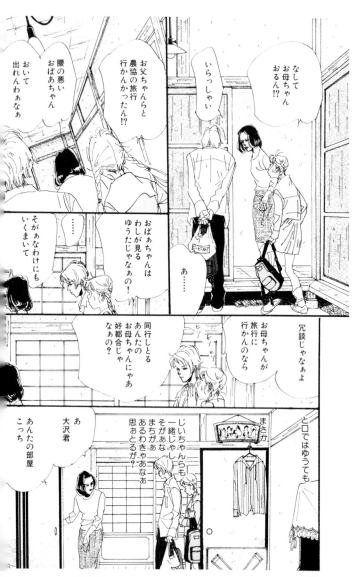

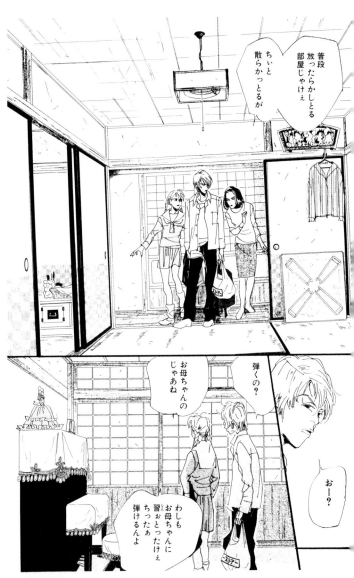

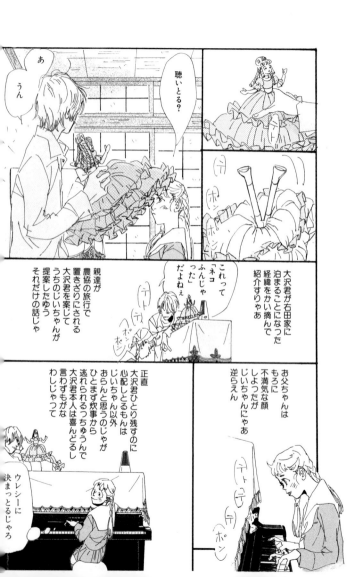

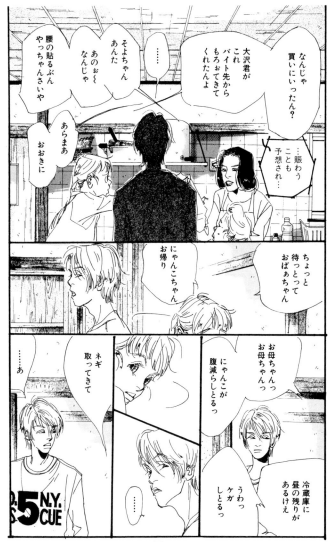

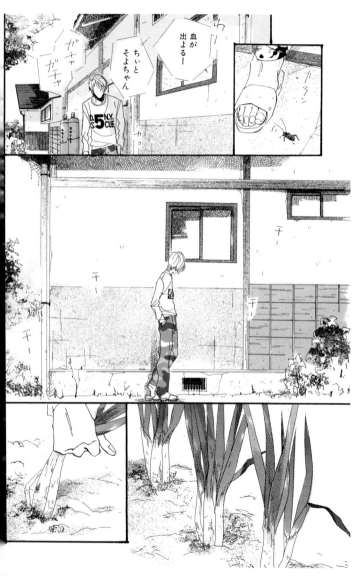

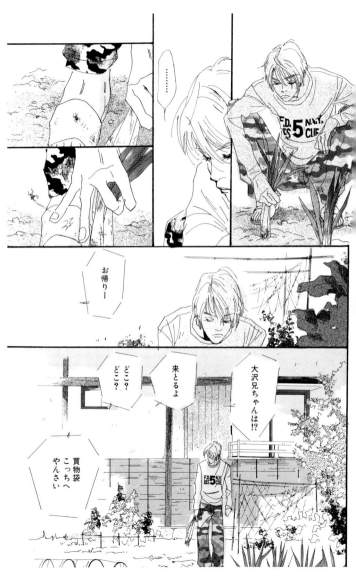

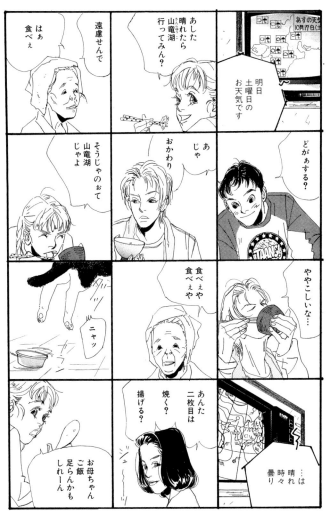

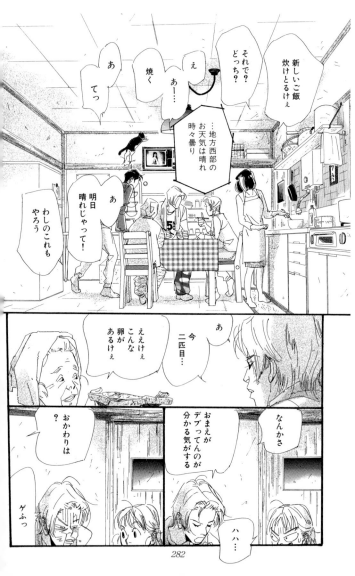

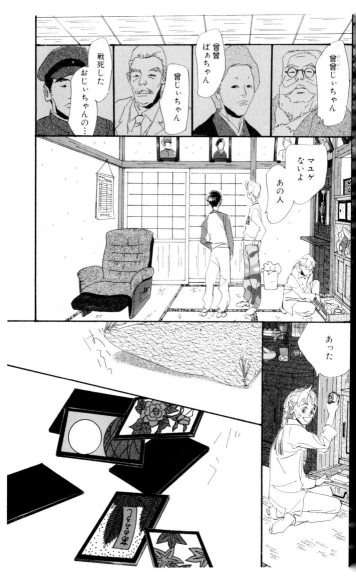

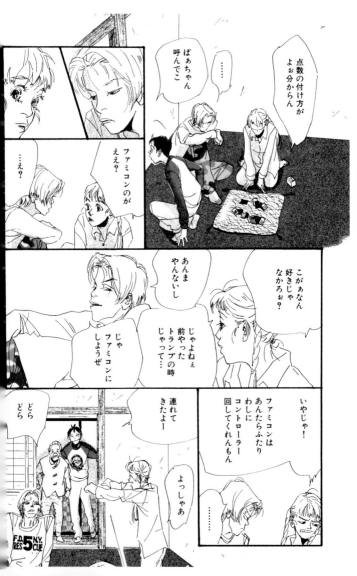

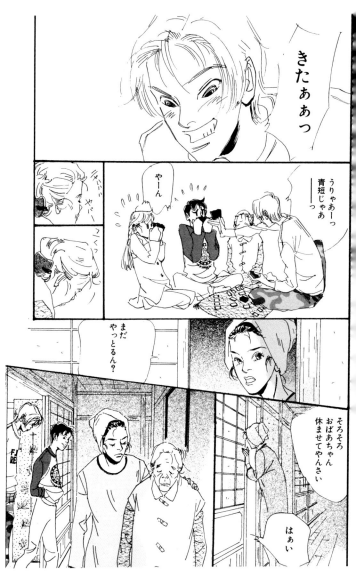

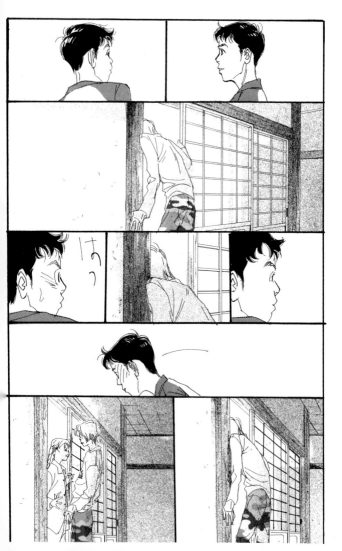

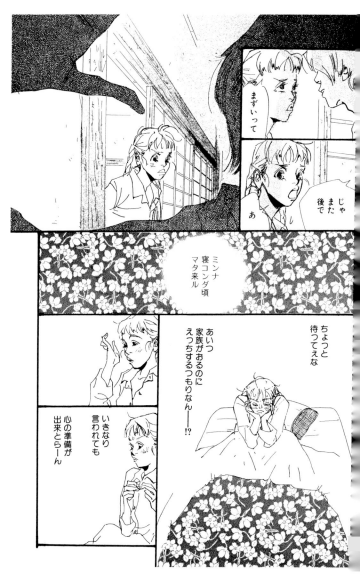

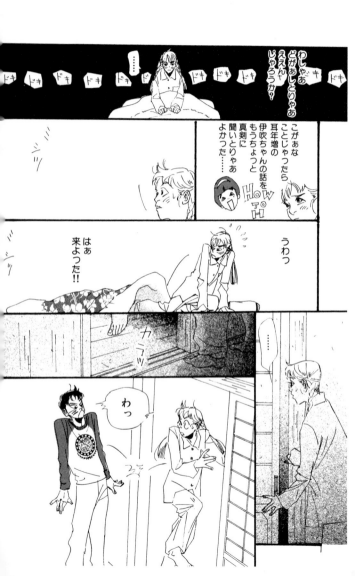

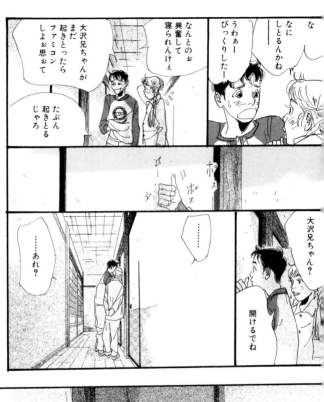

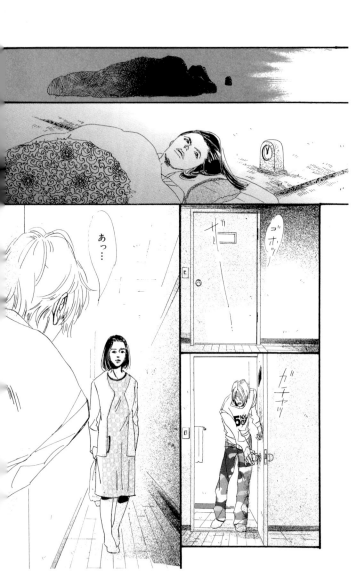

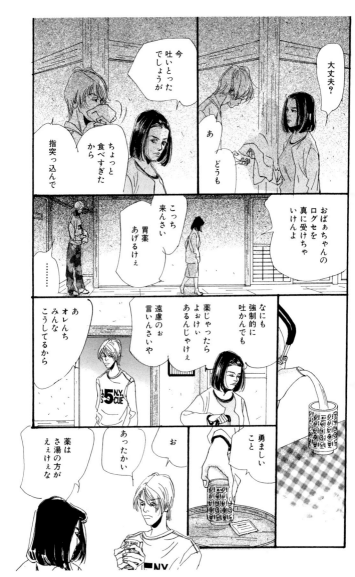

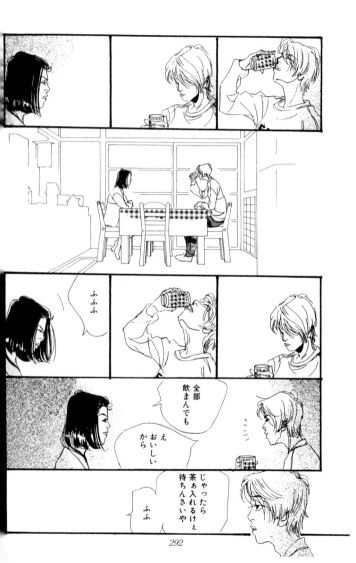

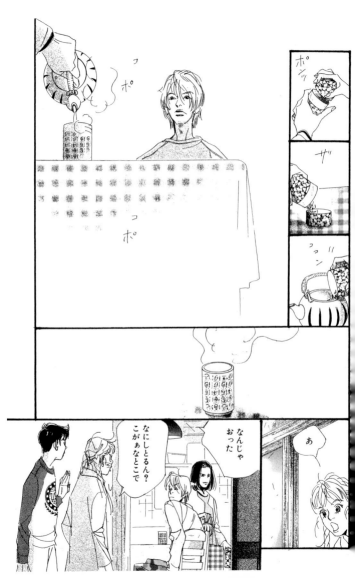

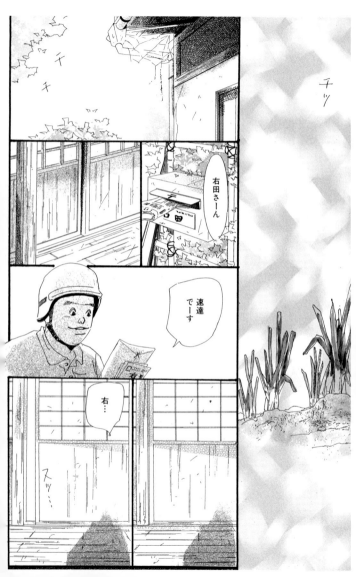

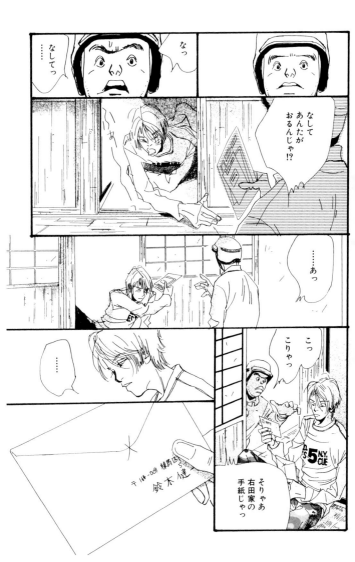

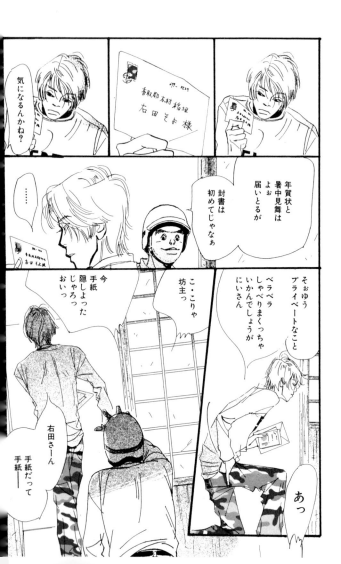

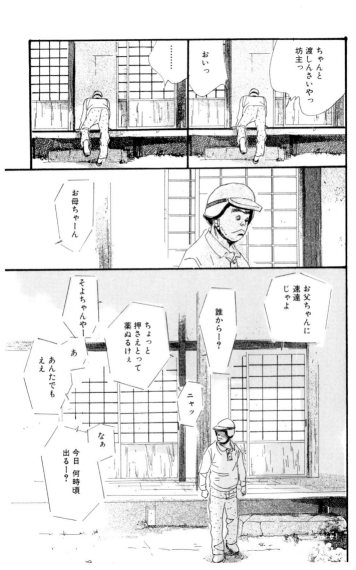

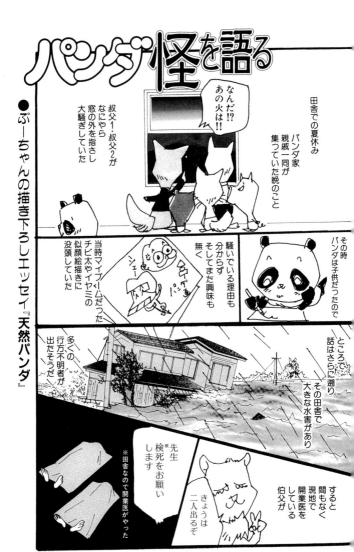

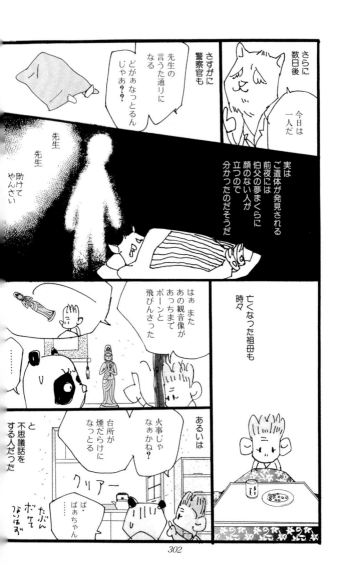

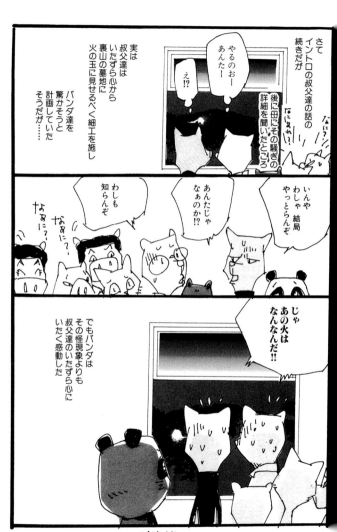

集英社文庫(コミック版)

天然コケッコー　6

2003年11月23日　第1刷
2018年　4月29日　第6刷

定価はカバーに表示してあります。

著　者	くらもちふさこ
発行者	北畠　輝幸
発行所	株式会社　集英社 東京都千代田区一ツ橋2-5-10 〒101-8050

電話　【編集部】03（3230）6326
　　　【読者係】03（3230）6080
　　　【販売部】03（3230）6393（書店専用）

印　刷　大日本印刷株式会社

本書の一部あるいは全部を無断で複写複製することは、法律で認められた場合を除き、著作権の侵害となります。また、業者など、読者本人以外による本書のデジタル化は、いかなる場合でも一切認められませんのでご注意下さい。

造本には十分注意しておりますが、乱丁・落丁(本のページ順序の間違いや抜け落ち)の場合はお取り替え致します。購入された書店名を明記して小社読者係宛にお送り下さい。送料は小社負担でお取り替え致します。但し、古書店で購入したものについてはお取り替え出来ません。

© F.Kuramochi　2003　　　　　　　　　　　Printed in Japan
ISBN4-08-618109-6 C0179